臧翔翔 编著

五线谱自学

一月通

（视频教学版）

化学工业出版社

·北京·

图书在版编目（CIP）数据

　　五线谱自学一月通：视频教学版 / 臧翔翔编著.

北京 ：化学工业出版社，2024. 11. -- ISBN 978-7-122-22544-3

　　Ⅰ. J613.2

　　中国国家版本馆CIP数据核字第20243LA402号

责任编辑：李　辉　彭诗如　　　　　　　　封面设计：溢思视觉设计 / 程超

责任校对：王　静

出版发行：化学工业出版社（北京市东城区青年湖南街13号　邮政编码100011）

印　　装：河北延风印务有限公司

880mm×1230mm　1/16　印张12　字数298千字　2025年1月北京第1版第1次印刷

购书咨询：010-64518888　　　　　　　　　售后服务：010-64518899

网　　址：http://www.cip.com.cn

凡购买本书，如有缺损质量问题，本社销售中心负责调换。

定　　价：39.80元

前 言

　　多年来，除了日常的学校音乐教育教学外，我也开展了社会音乐艺术的普及教学活动。在教学过程中，我发现报名学习音乐技能与音乐知识的音乐爱好者，其年龄阶段越来越多元化。一方面，随着生活水平的逐步提高，广大人民群众对文化生活的需求不断增加，他们渴望掌握一技之长。另一方面，人民群众的文化知识水平普遍提高，他们意识到艺术能力对个人综合素养的提升有很大的帮助，并能有效愉悦心情，丰富闲暇时光。因此，音乐学习的热潮在悄无声息中兴起。

　　学习音乐艺术，首先要掌握乐谱与音乐理论知识。五线谱是非常专业且世界通用的乐谱记录方式，因其专业性和能更清晰地标记作曲家意图的音乐含义，而受到越来越多音乐爱好者的喜爱。特别是学习西洋乐器，如钢琴、小提琴等，更需要系统学习五线谱知识，因为这些乐器多以五线谱方式记谱。鉴于此，我在总结多年来教学心得与经验的基础上，编写了这本《五线谱自学一月通（视频教学版）》。这本以书为载体，辅以多媒体视频教学，音乐爱好者可通过手机扫描本书附带的二维码，学习五线谱乐理知识。我衷心希望本书能为广大业余音乐爱好者在学习音乐的道路上提供帮助。

　　《五线谱自学一月通（视频教学版）》是一本针对社会音乐爱好者及音乐学龄儿童量身打造的入门级自学五线谱书籍，也适合各类音乐培训学校使用。本书力求将晦涩的理论知识最大化地简化，用最通俗易懂的方式讲解日常音乐学习中需要掌握的五线谱知识。同时，为了系统学习音乐知识，本书还辅助了视唱与练耳的内容。在每日的学习安排中，均设有识谱与视唱练习、节奏练习等，让音乐爱好者在学习五线谱乐理知识的同时，也能同步提升视唱练耳能力，最大限度地增强音乐基本能力。此外，本书每一天的内容均配有二维码视频讲解，音乐爱好者可通过手机扫描书中二维码观看教学视频讲解及试听视唱与节奏音频。为了能及时与音乐爱好者沟通，解答学习中遇到的问题，音乐爱好者可以关注作者抖音账号"Musiclesson"，获取更多音乐知识和解答疑惑。

<div align="right">臧翔翔</div>

目 录

第一天 认识五线谱的线与间 ·············1

一、五线与四间 ·················· 1

二、上加线与上加间 ············ 2

三、下加线与下加间 ············ 3

四、练读音符 ·················· 4

五、练读节奏 ·················· 5

第二天 认识谱号 ················· 6

一、高音谱号 ·················· 6

二、低音谱号 ·················· 6

三、中音谱号 ·················· 7

四、练读音符 ·················· 7

五、练读节奏 ·················· 8

第三天 音名、唱名与音级 ············· 9

一、音名 ···················· 9

二、唱名 ···················· 10

三、音级 ···················· 10

四、练读音符 ·················· 10

五、练读节奏 ·················· 11

第四天 认识谱表上的音 ············· 13

一、高音谱表上的音 ············ 13

二、低音谱表上的音 ············ 14

三、中音谱表上的音 ············ 14

四、大谱表 ···················· 14

五、练读音符 ·················· 15

六、练读节奏 ·················· 16

第五天 音符的名称 ············· 18

一、音符的名称 ················ 18

二、练读音符 ·················· 19

三、练读节奏 ·················· 20

第六天 音符的时值 ················· 22

一、音符的时值 ················ 22

二、音符时值对比 ·············· 22

三、音值组合规律 ·············· 22

四、练读音符 ·················· 23

五、练读节奏 ·················· 24

第七天 音的分组 ················· 26

一、音的分组 ·················· 26

二、练读音符 ·················· 27

三、练读节奏 ·················· 28

第八天 中音区与五线谱位置 ············ 30

一、中音区 ···················· 30

二、练读音符 ·················· 30

三、练读节奏 ·················· 32

第九天 高音区与五线谱位置 ············ 34

一、高音区 ···················· 34

二、练读音符 ·················· 35

三、练读节奏 ·················· 36

第十天 低音区与五线谱位置 ············ 38

一、低音区 ···················· 38

二、练读音符 ·················· 39

三、练读节奏 ·················· 40

第十一天 休止符 ················· 42

一、休止符的名称 ·············· 42

二、休止符的时值 ·················· 42

三、练读音符 ····················· 43

四、练读节奏 ····················· 44

第十二天　节奏与节拍 ··············46

一、节奏与节拍 ··················· 46

二、常用拍子 ····················· 47

三、拍子的强弱规律 ··············· 47

四、练读音符 ····················· 48

五、练读节奏 ····················· 49

第十三天　小节线类型与小节 ·········51

一、小节线 ······················· 51

二、段落线 ······················· 51

三、终止线 ······················· 51

四、小节 ························· 52

五、弱起小节 ····················· 52

六、练读音符 ····················· 52

七、练读节奏 ····················· 54

第十四天　节奏型 ·················56

一、附点音符 ····················· 56

二、切分音 ······················· 56

三、连音 ························· 57

四、八分音符与十六分音符的组合 ···· 58

五、练读音符 ····················· 58

六、练读节奏 ····················· 59

第十五天　音乐术语 ···············61

一、力度标记 ····················· 61

二、表情术语 ····················· 61

三、速度标记 ····················· 62

四、视唱与识谱练习 ··············· 63

五、练读节奏 ····················· 64

第十六天　装饰音 ·················66

一、倚音 ························· 66

二、颤音 ························· 67

三、回音 ························· 67

四、波音 ························· 67

五、视唱与识谱练习 ··············· 68

六、练读节奏 ····················· 69

第十七天　演奏法记号 ············71

一、滑音 ························· 71

二、断音 ························· 71

三、连音线 ······················· 72

四、延音线 ······················· 73

五、保持音 ······················· 74

六、琶音 ························· 74

七、视唱与识谱练习 ··············· 74

八、练读节奏 ····················· 75

第十八天　反复记号 ············77

一、反复记号 ····················· 77

二、常用反复类型 ················· 77

三、视唱与识谱练习 ··············· 79

四、练读节奏 ····················· 80

第十九天　八度略写记号 ·········82

一、高八度 ······················· 82

二、低八度 ······················· 82

三、复八度 ······················· 83

四、视唱与识谱练习 ··············· 83

五、练读节奏 ····················· 85

第二十天　变音记号 ············86

一、升记号 ······················· 86

二、降记号 ······················· 86

三、重升记号 ····················· 87

四、重降记号 ····················· 87

五、还原记号 ····················· 87

六、视唱与识谱练习 ··············· 88

七、练读节奏 ····················· 89

第二十一天　音与音之间的关系 ·······91

一、半音与全音 ··················· 91

二、自然半音 ····················· 91

三、变化半音 ····················· 92

四、自然全音 ····················· 92

五、变化全音 ·················· 92

六、视唱与识谱练习 ·············· 93

七、练读节奏 ·················· 95

第二十二天 音程 ·················· 96

一、音程及其名称 ·············· 96

二、音程的度数 ················ 97

三、音程的性质 ················ 97

四、音程的扩大与缩小 ············ 98

五、视唱与识谱练习 ·············· 99

六、练读节奏 ················· 100

第二十三天 原位三和弦 ············ 102

一、原位三和弦 ················ 102

二、三和弦的类型 ·············· 102

三、视唱与识谱练习 ············· 103

四、练读节奏 ················· 105

第二十四天 原位七和弦 ············ 107

一、原位七和弦 ················ 107

二、七和弦的类型 ·············· 108

三、视唱与识谱练习 ············· 108

四、练读节奏 ················· 110

第二十五天 转位和弦 ·············· 112

一、三和弦的转位 ·············· 112

二、七和弦的转位 ·············· 112

三、视唱与识谱练习 ············· 113

四、练读节奏 ················· 115

第二十六天 和弦标记 ·············· 116

一、字母标记法 ················ 116

二、数字标记法 ················ 116

三、视唱与识谱练习 ············· 117

四、练读节奏 ················· 119

第二十七天 自然大、小调音阶 ········ 121

一、调式与调式音阶 ············· 121

二、自然大调式音阶结构 ·········· 122

三、自然小调式音阶结构 ·········· 122

四、关系大小调 ················ 123

五、视唱与识谱练习 ············· 123

六、练读节奏 ················· 125

第二十八天 大、小调的变化形式 ······ 127

一、和声大调式音阶结构 ·········· 127

二、和声小调式音阶结构 ·········· 127

三、旋律大调式音阶结构 ·········· 128

四、旋律小调式音阶结构 ·········· 128

五、视唱与识谱练习 ············· 128

六、练读节奏 ················· 130

第二十九天 调号 ················· 132

一、调号的类型 ················ 132

二、升种调调号 ················ 132

三、降种调调号 ················ 134

四、关系大小调调号 ············· 135

五、唱名法 ··················· 136

六、视唱与识谱练习 ············· 137

七、练读节奏 ················· 139

第三十天 民族五声调式 ············· 141

一、民族五声调式 ·············· 141

二、视唱与识谱练习 ············· 142

三、练读节奏 ················· 145

第三十一天 民族七声调式 ··········· 147

一、民族七声调式 ·············· 147

二、视唱与识谱练习 ············· 148

三、练读节奏 ················· 150

附录1：一升一降的识谱与视唱练习 ················· 152

附录2：两升两降的识谱与视唱练习 ················· 170

第一天
认识五线谱的线与间

一、五线与四间

通过五条等间距平等横线记谱的方法叫作"五线谱"。

五条线都有固定的名称，从下到上依次为第一线、第二线、第三线、第四线、第五线。

第五线
第四线
第三线
第二线
第一线

在五条平行的线中，任意相邻的两条线之间构成了一个"间"。因此，五条线总共组成四个"间"。这四个"间"有固定的名称，从下到上依次为第一间、第二间、第三间、第四间。

第四间
第三间
第二间
第一间

五条平行线与它们之间的四个"间"共同构成了五线谱最基础的形态"五线四间"。这一形态是音乐记谱中不可或缺的基本元素。

第五线
第四间
第四线
第三间
第三线
第二间
第二线
第一间
第一线

二、上加线与上加间

在实际的音乐记谱中，五线谱的五条线与四个间远远无法满足记谱的需求。因此，在五线的上方和下方，增加了临时的短线（称为"加线"），形成了新的线与间的关系，从而形成更加丰富和细致的记谱体系。

在五线谱的上方增加的线称为"上加线"。这些上加线都有固定的名称，它们从下到上依次为上加一线、上加二线、上加三线……

上加三线
上加二线
上加一线

同时，这些上加线与线的中间形成了新的"间"，称为"上加间"。上加间也有其固定的名称，从下到上依次为上加一间、上加二间、上加三间……

上加三间
上加二间
上加一间

三、下加线与下加间

在五线下方加的线称为"下加线"。这些下加线有固定的名称，从上到下依次为下加一线、下加二线、下加三线……

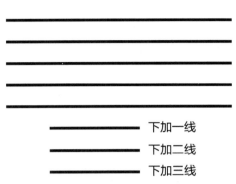

同时，这些下加线与线的中间形成了新的"间"，称为"下加间"。下加间也有其固定的名称，从上到下依次为下加一间、下加二间、下加三间……

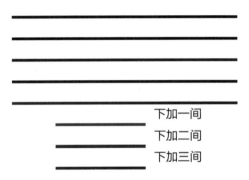

通过上加线、上加间、下加线以及下加间的灵活运用，五线谱能够全面而准确地记录音乐中所有的音高信息，为音乐的创作、演奏与学习提供了坚实的基础。

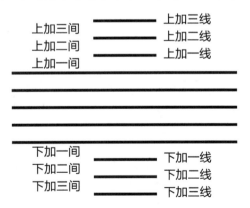

回忆的旋律

臧翔翔　曲

四、练读音符

根据下列五线谱中标注的音符唱名，准确地念读下列音符。

练习1

练习2

练习3

五、练读节奏

　　请用"哒"念读下列音符节奏，每拍念1秒钟，可辅助使用节拍器进行练习。节拍器的速度可以根据需要自行调整。

练习4

　　【练习提示】：在练习4中，音符"$\overline{\underline{\underline{}}}$"为四分音符，每个四分音符唱1拍，用时间概念可理解为1秒钟唱一个四分音符。

第二天
认识谱号

　　五线与四间是五线谱的基本组成部分，但要确定五线四间上具体记录的音高，还需要在五线与四间上加上"谱号"。谱号是用于确定五线谱上某一线或间具体音高的符号。一旦在五线谱上加上谱号，并确定了某一线或间的音高后，即可推算出其他所有音的音高位置。常用的谱号有高音谱号、低音谱号、中音谱号三种类型。

一、高音谱号

　　高音谱号也称"G谱号"，如下图所示。高音谱号与五线四间组合后称为"高音谱表"。高音谱号从第二线开始书写，中心位置在第二线上。在高音谱号的谱表中，第二线代表音名为G的音，G音在乐谱中唱"sol"。据此，我们可以推算出高音谱表中各线与间上具体的音高名称。

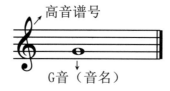

高音谱号

G音（音名）

二、低音谱号

　　低音谱号也称"F谱号"，如下图所示。低音谱号与五线四间组合后称为"低音谱表"。低音谱号从第四线开始书写，中心位置在第四线上，且有两个黑点需标记于第四线的上下两侧。在低音谱号的谱表中，第四线代表音名为F的音，F音在乐谱中唱"fa"。据此，我们可以推算出低音谱表中各线与间上具体的音高名称。

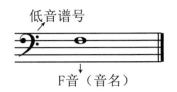

低音谱号

F音（音名）

三、中音谱号

中音谱号也称"C谱号"，如下图所示。中音谱号与五线四间组合后称为"中音谱表"。中音谱号的中心位置在第三线上，其图形由一粗一细的竖线以及由拉丁字母C演变而成的弧形符号组成。在中音谱号的谱表中，第三线代表音名为C的音，C音在乐谱中唱"do"。据此，我们可以推算出中音谱表中各线与间上具体的音高名称。

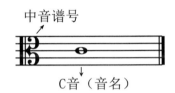

中音谱号

C音（音名）

四、练读音符

根据下列五线谱中标注的音符唱名，准确地念读下列音符。

练习1

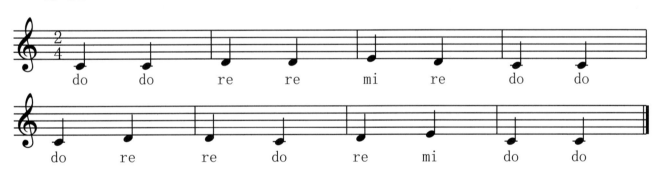

练习2

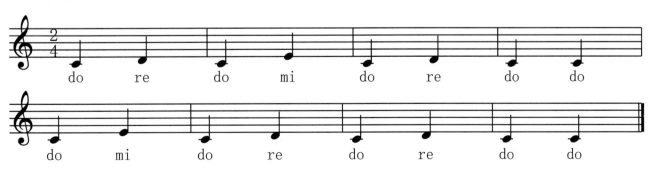

练习3

五、练读节奏

请用"哒"念读下列音符节奏，每拍念1秒钟，可辅助节拍器进行练习。节拍器的速度可以根据需要自行调整。

练习4

【**练习提示**】：在练习4中，音符"⌐⌐⌐"为两个八分音符。在练习时，每个四分音符为1拍。由于一个四分音符的时值等于两个八分音符，因此，每个八分音符的时值为半拍。用时间概念可理解为1秒钟唱一个四分音符或两个八分音符。

第三天
音名、唱名与音级

一、音名

用于表示乐音固定音高的音级名称，称为"音名"，它们分别用七个大写英文字母表示，与唱名分别对应。但在乐音体系中，音名对应的音高位置固定不变，而唱名对应的音高位置会随着调式的不同而发生变化。音乐中的七个音名分别是C、D、E、F、G、A、B，它们各自对应着五线谱上的特定线与间。

音名的位置在五线谱上与线、间的对应关系是固定不变的。在任何调式中，都仅对音名进行升、降、重升、重降等变化处理，而音名本身保持不变。如在C调中，下加一线的音名为C；若转至D调，该位置的音名则变为"升C"。同样，在钢琴的琴键上，音名的位置也是固定不变的。在一组包含七个白键和五个黑键的钢琴琴键区域中，第一个白键的音名始终为C，在任何其他调式中，这一组琴键的第一个白键的音名均为"C"。

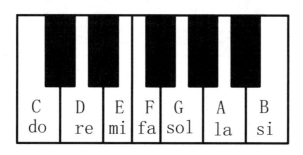

二、唱名

记录在五线谱上的每一个音符都有其特定的演唱名称，称为"唱名"。七个基本音级分别用do、re、mi、fa、sol、la、si唱出，七个音分布在五线谱的特定线与间上。

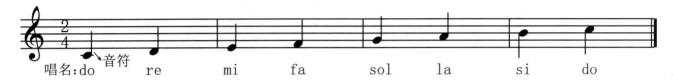

以钢琴琴键为例，七个音分别对应着钢琴的七个琴键。

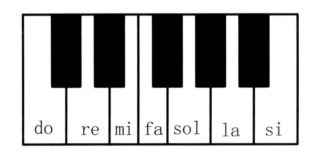

三、音级

以任意一音为主音，从低音到高音按顺序排列称为"音阶"。在音阶中，每一个音都代表一个音级，音级通常使用罗马数字Ⅰ、Ⅱ、Ⅲ、Ⅳ、Ⅴ、Ⅵ、Ⅶ来表示，分别读作一级、二级、三级、四级、五级、六级、七级。

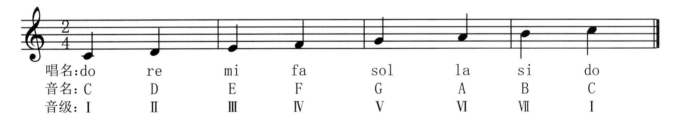

四、练读音符

根据下列五线谱中标注的音符唱名，准确地念读下列音符。

练习1

练习2

练习3

练习4

练习5

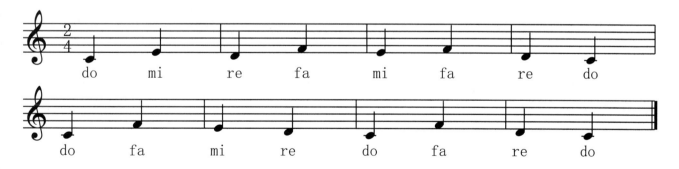

五、练读节奏

请用"哒"念读下列音符节奏，每拍念1秒钟，可辅助节拍器进行练习。节拍器的速度可以根据需要自行调整。

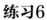

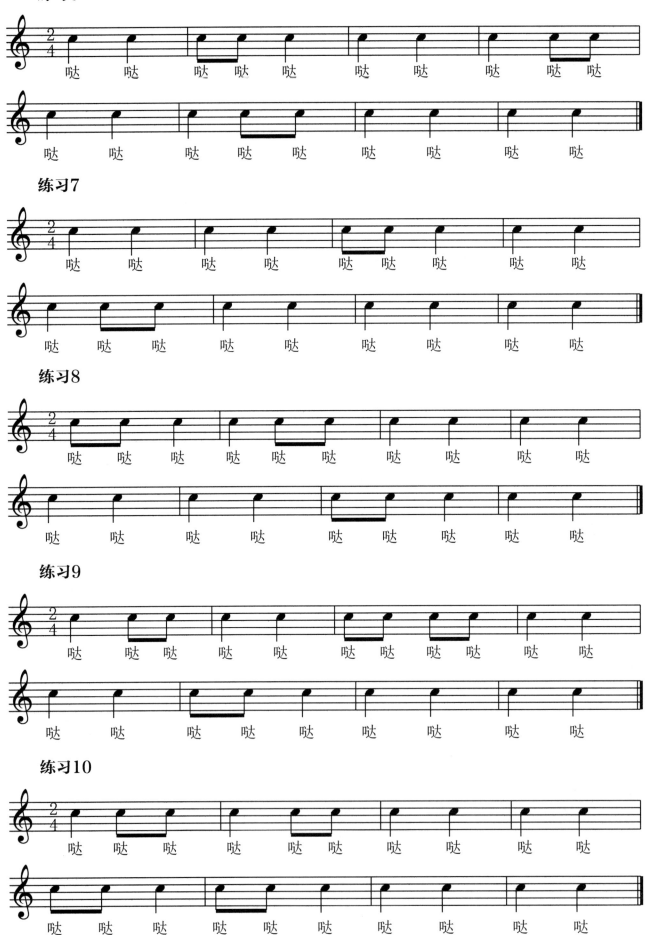

练习6

练习7

练习8

练习9

练习10

第四天
认识谱表上的音

一、高音谱表上的音

高音谱号与五线结合后，称为高音谱表。在高音谱表中，第二线为G音，唱作"sol"。以G音为基准，我们可以按顺序唱出其他线与间上的音高。以第二线sol音为中心点，向上音越来越高，按顺序构成各个音高。

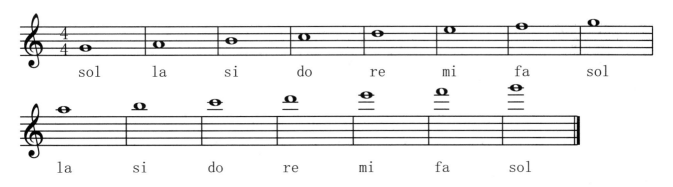

以第二线sol音为中心点，向下音越来越低，按顺序构成各个音高。

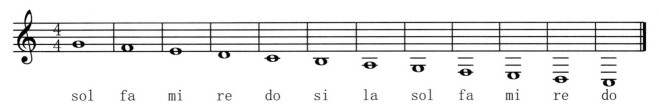

五线谱上的每一条线、每一个间都代表一个特定的音，其他各音在五线谱上的位置可依此类推。

二、低音谱表上的音

低音谱号与五线结合后，称为低音谱表。在低音谱表中，第四线为F音，唱作"fa"。以F音为基准，我们可以按顺序唱出其他线与间上的音高。以第四线fa音为中心点，向上音越来越高，按顺序构成各个音高。

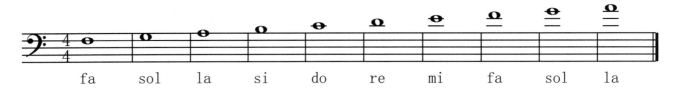

fa　sol　la　si　do　re　mi　fa　sol　la

以第四线fa音为中心点，向下音越来越低，按顺序构成各个音高。

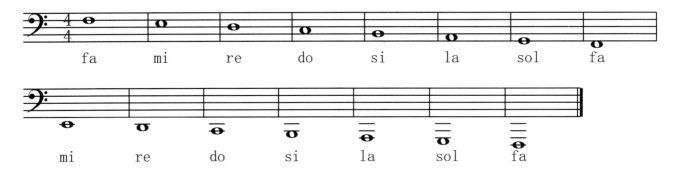

fa　mi　re　do　si　la　sol　fa

mi　re　do　si　la　sol　fa

三、中音谱表上的音

中音谱号与五线结合后，称为中音谱表。在中音谱表中，第三线为C音，唱作"do"。以C音为基准，我们可以按顺序唱出其他线与间上的音高。以第三线do音为中心点，向上音越来越高，按顺序构成各个音高。

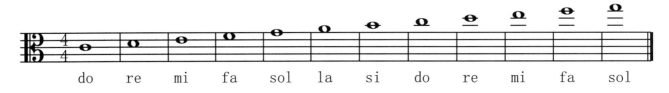

do　re　mi　fa　sol　la　si　do　re　mi　fa　sol

以第三线do音为中心点，向下音越来越低，按顺序构成各个音高。

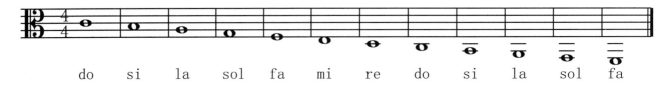

do　si　la　sol　fa　mi　re　do　si　la　sol　fa

四、大谱表

高音谱表与低音谱表结合后，称为大谱表，也称之为钢琴谱表。大谱表常用于钢琴、手风琴、竖琴等需要双手演奏的乐器记谱中。大谱表明确分为上方与下方两行谱表：上方谱表中的音符通常用右手演奏，而下方谱表中的音符通常用左手演奏。为了特殊的表现需求，有

时也会采用可双手交替记谱的方式。

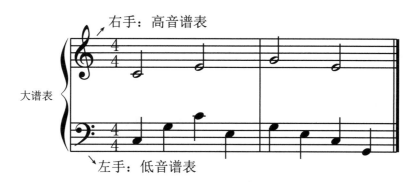

五、练读音符

根据下列五线谱中标注的音符唱名，准确地念读下列音符。

练习1

练习2

练习3

练习4

mi fa sol la la fa la sol

mi fa sol la la sol la mi

练习5

mi sol la la la sol fa fa

mi la sol la fa sol re do

六、练读节奏

请用"哒"念读下列音符节奏，每拍念1秒钟，可辅助节拍器进行练习。节拍器的速度可以根据需要自行调整。

练习6

哒 哒 哒 哒 哒 哒 哒 哒 哒 哒

哒 哒 哒 哒 哒 哒 哒 哒 哒

练习7

哒 哒 哒 哒 哒 哒 哒 哒 哒 哒

哒 哒 哒 哒 哒 哒 哒 哒 哒 哒

练习8

练习9

练习10

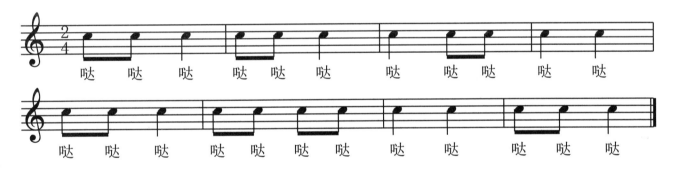

第五天
音符的名称

一、音符的名称

记录乐音时值的每一个音符有其固定的名称，不同名称的音符在不同节拍条件下时长（或称时值）会有所不同。

全音符　　二分音符　　四分音符　　八分音符　　十六分音符　三十二分音符

"○"全音符，由一个空心的圆形符头构成。在以四分音符为1拍的乐曲中，时值为4拍；在以八分音符为1拍的乐曲中，时值为8拍。

"♩"二分音符，由一个空心的圆形符头加一条符杆组成。在以四分音符为1拍的乐曲中，时值为2拍；在以八分音符为1拍的乐曲中，时值为4拍。

"♩"四分音符，由一个实心的圆形符头加一条符杆组成。在以四分音符为1拍的乐曲中，时值为1拍；在以八分音符为1拍的乐曲中，时值为2拍。

"♪"八分音符，由一个实心的圆形符头、一条符杆以及一条符尾组成。在以四分音符为1拍的乐曲中，时值为半拍；在以八分音符为1拍的乐曲中，时值为1拍。

"♪"十六分音符，由一个实心的圆形符头，一条符杆以及两条符尾组成。在以四分音符为1拍的乐曲中，其时值为1/4拍；在以八分音符为1拍的乐曲中，时值为1/2拍。

"♪"三十二分音符，由一个实心的圆形符头、一条符杆以及三条符尾组成。在以四分音符为1拍的乐曲中，时值为1/8拍；在以八分音符为1拍的乐曲中，时值为1/4拍。

二、练读音符

根据下列五线谱中标注的音符唱名，准确地念读下列音符。

练习1

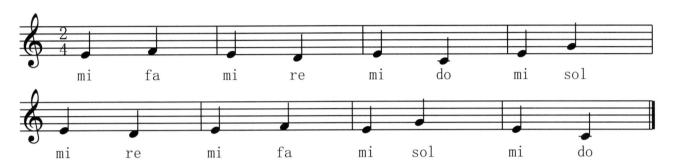

练习2

练习3

练习4

练习5

sol mi sol si sol fa sol la

sol do sol re sol do la do

三、练读节奏

请用"哒"念读下列音符节奏,每拍念1秒钟,可辅助节拍器进行练习。节拍器的速度可以根据需要自行调整。

练习6

哒 哒 哒 哒 哒 哒 哒 哒 哒 哒 哒

哒 哒 哒 哒 哒 哒 哒 哒 哒 哒 哒

练习7

哒 哒 哒 哒 哒 哒

哒 哒 哒 哒 哒 哒 哒 哒

【练习提示】:练习7中的音符"♩"为二分音符。该练习的拍号为四二拍,以四分音符为1拍,每小节2拍。因此,二分音符时值为2拍。若设定一拍演唱1秒钟,则每个二分音符将演唱2秒钟。

练习8

哒　　哒　哒　　哒　　　哒　　哒　　哒

哒　哒　哒　　哒　哒　哒　　哒　哒　　哒

练习9

哒　哒　哒　哒　哒　　哒　哒　哒　　哒　哒　哒　哒　哒　　哒

哒　哒　哒　哒　哒　　哒　哒　哒　哒　　哒　哒　哒　哒　哒　　哒

【练习提示】：练习9中的音符"𝅝"为全音符。该练习的拍号为四四拍，以四分音符为1拍每小节4拍。因此，全音符时值为4拍。若设定1拍演唱1秒钟，则每个全音符将演唱4秒钟。

练习10

哒　哒　哒　哒　哒　　哒　　　哒　哒　哒　哒　哒　哒　　哒

哒　哒　哒　哒　哒　　哒　　　哒　哒　哒　哒　　哒

第六天
音符的时值

一、音符的时值

　　每一个音符需要演唱（奏）的时间长度被称为"时值"，它表示的是演奏几拍。时值的单位用"拍"来表示，如3拍、4拍等。在不同的节拍前提下，即使音符名称相同，其时值也可能不同。以四分音符为1拍的节拍为例，全音符时值为4拍，二分音符时值为2拍，四分音符时值为1拍，八分音符时值为1/2拍，而十六分音符时值为1/4拍。当乐曲的节拍标记为以八分音符为1拍，每小节有3拍时，此时，全音符的时值为8拍，二分音符时值为4拍，四分音符时值为2拍，八分音符时值为1拍，十六分音符时值为1/2拍。

二、音符时值对比

　　在相同的节拍条件下，不同音符的时值按二等分的原则划分。如一个全音符的时值等于两个二分音符的时值，一个二分音符的时值等于两个四分音符的时值，一个四分音符的时值等于两个八分音符的时值，一个八音符的时值等于两个十六分音符的时值，一个十六分音符的时值等于两个三十二分音符的时值。

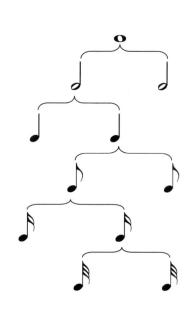

三、音值组合规律

　　音符的书写需要按照音符时值的组合规律，以确保书写的规范性和准确性。通常，音符按照偶数进行划分，常见的组合方式有：两个音符为一组、四个音符为一组、六个音符为一组以及八个音符为一组。音符组合的一般原则是按1拍为单位进行组合。

如在4/4拍中，四分音符为一个单位拍，通常单独书写。当两个八分音符为1拍时，将两个八分音符的符尾连接在一起。同样地，四个十六分音符为1拍，四个音符的符尾也需连接在一起。对于八个三十二分音符的时值为1拍的情况，也是将八个音符的符尾连接在一起。值得注意的是，全音符与二分音符由于时值较长，通常单独书写。在八三拍与八六拍中，音符组合规律按三拍为规律进行组合。

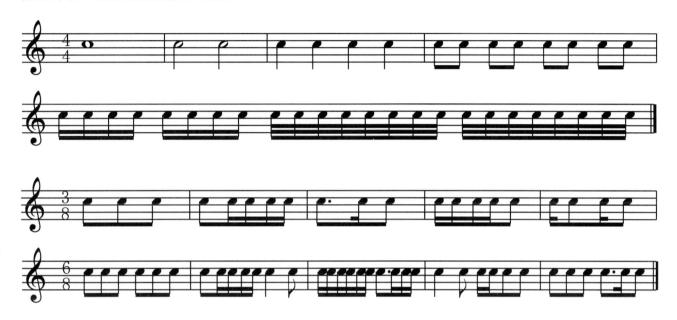

四、练读音符

根据下列五线谱中标注的音符唱名，准确地念读下列音符。

练习1

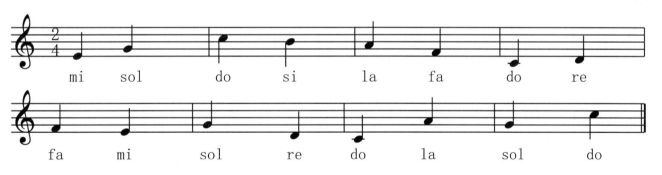

mi　sol　　　do　　si　　la　fa　　　do　　re

fa　　mi　　sol　　re　do　　la　　sol　　do

练习2

la　si　　do　re　　mi　re　　do　do

si　　do　　re　　mi　　do　　re　　do　do

练习3

do　re　mi　　mi　re　do

do　mi　　re　mi　　do　re　do

【练习提示】：练习3中的音符"♩"为二分音符。该练习的拍号为四二拍，以四分音符为1拍每小节2拍。因此，二分音符时值为2拍。若设定1拍演唱1秒钟，则每个二分音符将演唱2秒钟。

练习4

do　mi　re　mi　fa　mi　re　re

do　mi　re　fa　sol　mi　do　do

练习5

la　si　do　re　mi　re　do　do　re　do

do　re　mi　fa　mi　re　si　do　re　do

五、练读节奏

请用"哒"念读下列音符节奏，每拍念1秒钟，可辅助节拍器进行练习。节拍器的速度可以根据需要自行调整。

练习6

哒　哒　哒　哒　　哒　　哒　　哒　哒　哒　哒　　哒　哒　哒

哒　哒　哒　　哒　哒　哒　哒　　哒　哒　哒　哒　　哒　哒

练习7

哒　哒　哒　　哒哒哒哒哒　　哒哒哒哒　　哒　哒　哒

哒哒哒哒　　哒哒哒哒　　哒哒哒哒　　哒　　哒

练习8

哒　　哒哒　　哒　哒　　哒　　哒哒哒

哒　哒　　哒哒哒　　哒　哒　　哒　哒　　哒

练习9

哒哒哒　哒　哒哒　哒哒哒哒　哒

哒　哒哒哒　哒　哒哒哒哒　哒　哒

练习10

哒　哒　哒哒哒　哒　哒哒哒

哒　哒哒哒　哒　哒　哒哒哒

第七天
音的分组

一、音的分组

用于记录音乐具体音高的音符，其基础形式仅包含七个基本音级。为了区分这些音在不同的音域范围，我们将音符划分为不同的音组。为了更直观地理解音的分组，通常以钢琴琴键为例进行说明。钢琴共有88个琴键，几乎包含了所有乐器的音域范围，在钢琴上，从左到右，琴键被有序地分为大字二组、大字一组、大字组、小字组、小字一组、小字二组、小字三组、小字四组、小字五组，共计九个音组。在九个音组基础上，又将琴键分为三个音区：低音区、中音区、高音区，这三个音区共同包含了上述的九个音组。每个音组通常由五个黑键和七个白键组成，但大字二组与小字五组由于位于钢琴的两端，其琴键布局并不完整，因此被称为"不完全音组"。

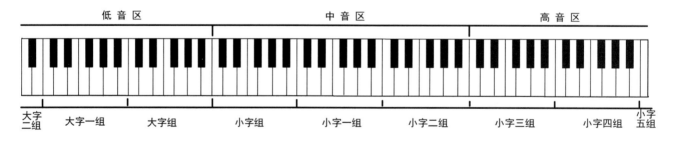

为了区分不同音组中音名的名称，分别用不同的方式标记各音组的音名。

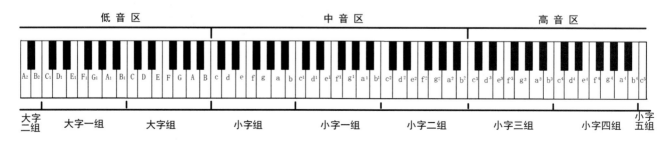

在中音区，小字一组占据了钢琴琴键的中间位置，其中的C音称为"中央C"，其音名标记为"c¹"。此外，小字一组的"a¹"音被定为"标准音"，其振动频率为440Hz，这是音乐领域广泛的一个基本频率。在钢琴琴键的布局上，从任意一音开始，向右移动则音高逐渐上升，向左移动则音高逐渐下降。

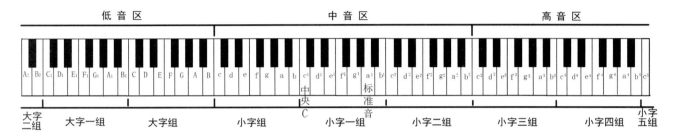

二、练读音符

根据下列五线谱中标注的音符唱名，准确地念读下列音符。

练习1

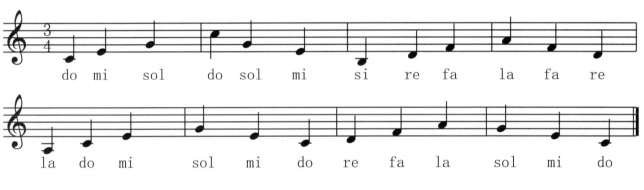

do mi sol do sol mi si re fa la fa re

la do mi sol mi do re fa la sol mi do

练习2

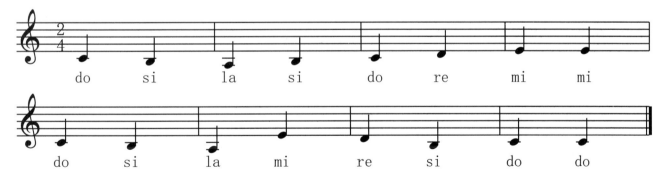

do si la si do re mi mi

do si la mi re si do do

练习3

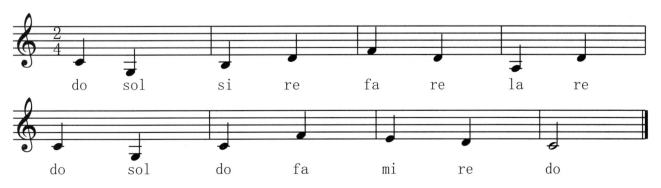

do sol si re fa re la re

do sol do fa mi re do

练习4

练习5

三、练读节奏

请用"哒"念读下列音符节奏，每拍念1秒钟，可辅助节拍器进行练习。节拍器的速度可以根据需要自行调整。

练习6

练习7

练习8

练习9

练习10

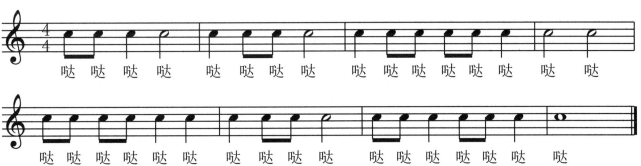

第八天
中音区与五线谱位置

一、中音区

中音区包含了三个音组，分别是小字组、小字一组、小字二组。

小字组音名用小写的"c、d、e、f、g、a、b"来标记；小字一组则在小写的音名右上角加上数字"1"；小字二组的音名，同样是在小写音名右上角加数字"2"。

在五线谱记谱方式中，小字组常用低音谱表记谱，小字一组与小字二组则使用高音谱表记谱。

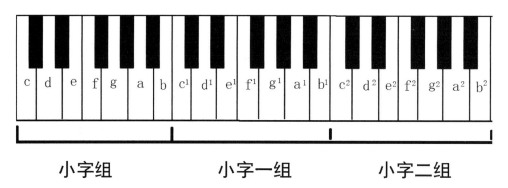

二、练读音符

根据下列五线谱中标注的音符唱名，准确地念读下列音符。

练习1

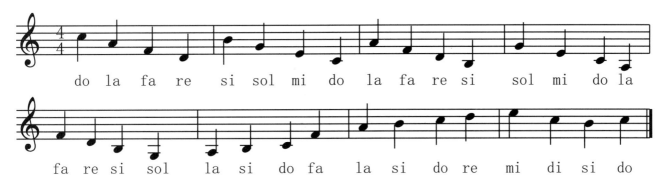

do la fa re si sol mi do la fa re si sol mi do la

fa re si sol la si do fa la si do re mi di si do

练习2

la re do la mi si fa do do si mi la

si fa do si mi la mi do fa re do do

练习3

do fa si do la si sol do

si fa la la mi re do

练习4

do fa si mi do sol re sol

la re la mi sol re la mi

练习5

do　fa　do　si　la　fa　mi　re

do　si　fa　mi　do　si　la　do

三、练读节奏

请用"哒"念读下列音符节奏，每拍念1秒钟，可辅助节拍器进行练习。节拍器的速度可以根据需要自行调整。

练习6

哒　哒　哒　哒　哒　哒　哒　哒

哒　哒　哒　哒　哒　哒　哒　哒　哒

练习7

哒　哒　哒　哒　哒　哒　哒　哒　哒　哒　哒

哒　哒　哒　哒　哒　哒　哒　哒

练习8

哒　哒　哒　哒　哒　哒　哒　哒　哒

哒　哒　哒　哒　哒　哒　哒　哒

练习9

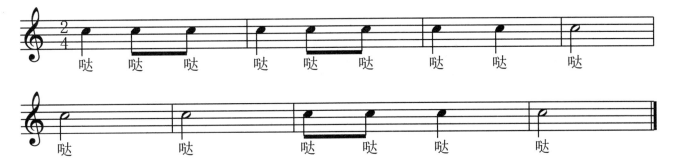

练习10

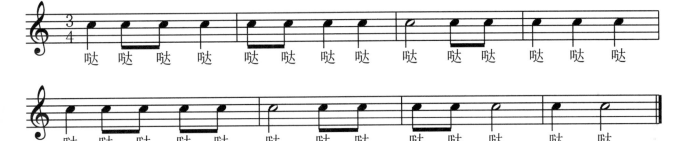

第九天
高音区与五线谱位置

一、高音区

高音区包含了三个音组，分别是小字三组、小字四组、小字五组。其中小字五组只有一个音"c^5"，称为"不完全音组"。

小字三组的音名是在小写的"c、d、e、f、g、a、b"右上角加"3"标记；小字四组则在小写的音名右上角加数字"4"标记；而小字五组，同样在小写的音名右上角加数字"5"标记。

在乐谱中，小字三组、小字四组、小字五组使用高音谱表记谱。为了简化记谱过程，减少上加线的数量，实际记谱中常采用"高八度"的略写记号。

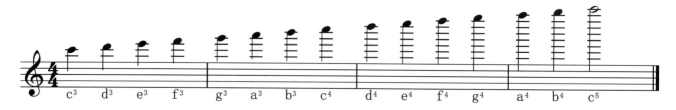

二、练读音符

根据下列五线谱中标注的音符唱名，准确地念读下列音符。

练习1

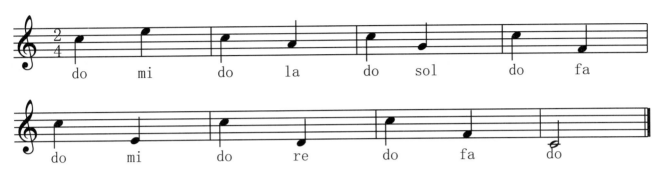

练习2

练习3

练习4

练习5

三、练读节奏

请用"哒"念读下列音符节奏，每拍念1秒钟，可辅助节拍器进行练习。节拍器的速度可以根据需要自行调整。

练习6

练习7

练习8

练习9

哒 哒 哒 哒 哒 哒 哒 哒 哒

哒 哒 哒 哒 哒 哒 哒 哒 哒

练习10

哒 哒 哒 哒 哒 哒 哒 哒 哒 哒

哒 哒 哒 哒 哒 哒

第十天
低音区与五线谱位置

一、低音区

低音区包含三个音组，分别是大字组、大字一组、大字二组。其中大字二组只有三个琴键，两个白键分别是la和si，称为"不完全音组"。

大字组音名用大写的"C、D、E、F、G、A、B"标记；大字一组在大写的音名右下角加数字"1"标记；大字二组在大写的音名右下角加数字"2"标记。

在乐谱中，大字组、大字一组、大字二组使用低音谱表记谱。为了简化记谱过程，减少下加线的数量，实际记谱中大字一组与大字二组常使用"低八度"的略写记号。

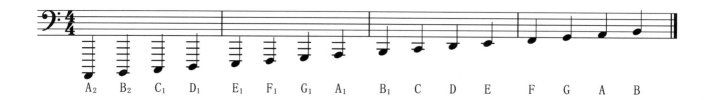

二、练读音符

根据下列五线谱中标注的音符唱名，准确地念读下列音符。

练习1

练习2

练习3

练习4

练习5

la do si re mi do la la

sol si la do fa mi re do

三、练读节奏

请用"哒"念读下列音符节奏，每拍念1秒钟，可辅助节拍器进行练习。节拍器的速度可以根据需要自行调整。

练习6

哒 哒 哒 哒 哒 哒 哒 哒

哒 哒 哒 哒 哒 哒 哒 哒

练习7

哒 哒 哒 哒 哒 哒 哒 哒

哒 哒 哒 哒 哒 哒

练习8

哒 哒 哒 哒 哒 哒 哒 哒 哒

哒 哒 哒 哒 哒 哒 哒

练习9

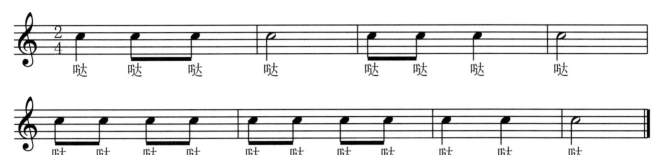

练习10

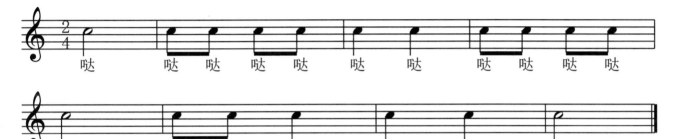

第十一天
休止符

一、休止符的名称

"休止符"是记录声音暂时停止的符号，它与音符相同，每个休止符都有固定的名称。如全音符对应全休止符、二分音符对应二分休止符、四分音符对应四分休止符、八分音符对应八分休止符、十六分音符对应十六分休止符等。

全休止符 二分休止符 　四分休止符　　八分休止符 十六分休止符 三十二分休止符 六十四分休止符

对于八分休止符之后更短的休止符，以增加小符头为标记，如八分休止符有一个小符头；十六分休止符有两个小符头，三十二分休止符有三个小符头，六十四分休止符有四个小符头等，依此类推。

当乐曲中需要整小节休止时，通常使用"全休止符"。无论乐曲的节拍如何，整小节休止均统一采用全休止符来表示。

二、休止符的时值

音符有演奏（或唱）的时值，同样地，休止符也拥有休止的时值，且该时值与对应名称的音符相同。如在以四分音符为1拍的乐曲中，四分音符的时值为1拍，那么四分休止符休止的时值也为1拍。

全休止符：除了表示任何节拍的整小节休止外，在以四分音符为1拍的乐曲中休止4拍，以八分音符为1拍的乐曲中休止8拍。

二分休止符：在以四分音符为1拍的乐曲中休止2拍，在以八分音符为1拍的乐曲中

休止4拍。

四分休止符：在以四分音符为1拍的乐曲中休止1拍，在以八分音符为1拍的乐曲中休止2拍。

八分休止符：在以四分音符为1拍的乐曲中休止半拍，在以八分音符为1拍的乐曲中休止1拍。

十六分休止符：在以四分音符为1拍的乐曲中休止1/4拍，在以八分音符为1拍的乐曲中休止半拍。

其他休止符休止的时值依此类推。

三、练读音符

根据下列五线谱中标注的音符唱名，准确地念读下列音符。

练习1

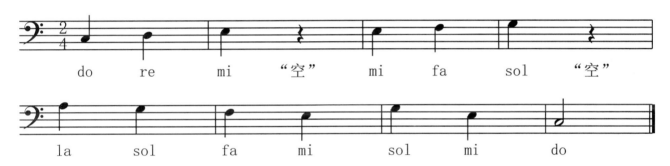

【练习提示】：练习1中的四分休止符休止1拍，练习读谱时可唱"空"，表示休止1拍。

练习2

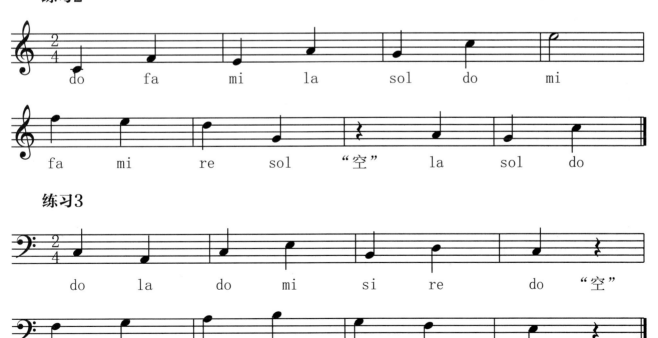

练习3

练习4

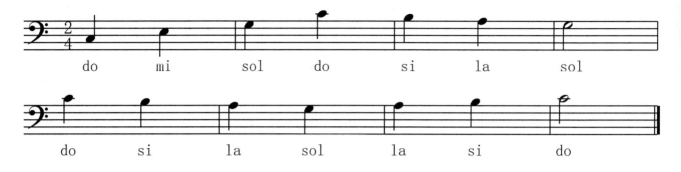

练习5

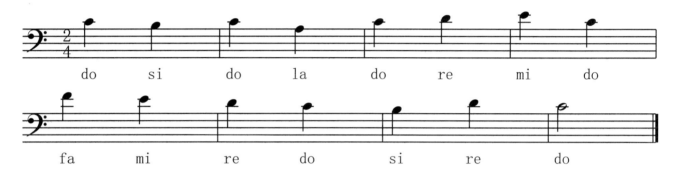

四、练读节奏

请用"哒"念读下列音符节奏，每拍念1秒钟，可辅助节拍器进行练习。节拍器的速度可以根据需要自行调整。

练习6

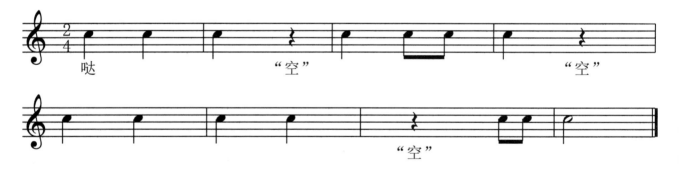

【练习提示】：练习6中的四分休止符休止1拍，练习节奏时唱"空"，表示休止1拍。

练习7

练习8

练习9

练习10

第十二天
节奏与节拍

一、节奏与节拍

音乐要素中，音具有长短之分。将音的长短按一定的规律组织在一起，便构成了"节奏"。乐曲正是由多样的节奏型、音高及其他各种音乐要素组成。

青春岁月

臧翔翔 曲

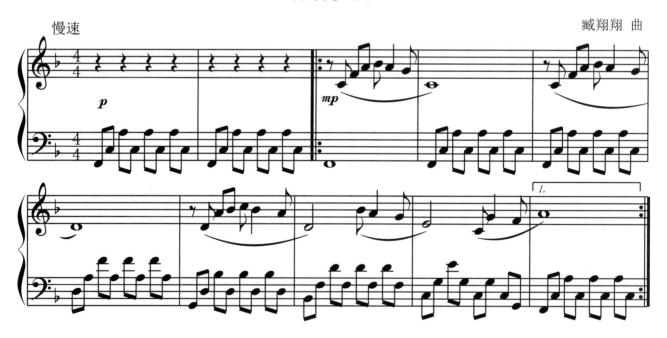

在音乐中，音按照强弱关系有规律地循环交替出现，称为"节拍"。节拍包含强拍、次强拍与弱拍。其中，强拍力度最强，次强拍力度弱于强拍强于弱拍，而弱拍则力度最弱。以某一特定音符作为节拍的单位，称为"拍"，如以四分音符为1拍，以八分音符为1拍等。

将拍按一定的强弱关系组织起来，称为"拍子"。拍子通常以小节为单位进行划分，

如二拍子表示每小节有2拍，三拍子表示每小节有3拍等。用于表示拍子的符号被称为"拍号"，拍号以分数形式标记于五线谱的谱号之后。

青春岁月

臧翔翔 曲

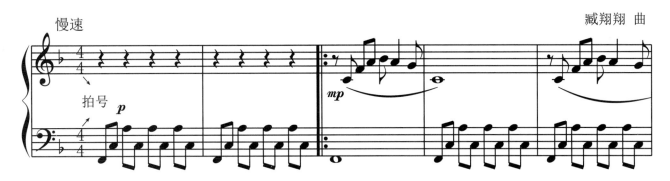

二、常用拍子

拍号用分数形式表示，其中，分数下方的数字代表以何种音符为1拍的基础单位，而分数上方的数字表示一小节中包含的拍数。拍号的读法从下向上读，如"$\frac{4}{4}$"读作"四四拍"，表示以四分音符为1拍，每小节有4拍。拍号"$\frac{2}{4}$"读作"四二拍"，表示以四分音符为1拍，每小节有2拍。（现代乐理中，也有专家提出拍号从上向下读，如"四二拍"读作"二四拍"，"四三拍"读作"三四拍"等。）常见的节拍类型包括：2/4、3/4、4/4、3/8、6/8等。

三、拍子的强弱规律

节拍按照一定的规律循环出现，形成了拍子。每个节拍有其固定的强弱规律，这种强弱关系体现了不同位置音符的力度差异。每小节中，拍子的强弱力度用"强、弱、次强"来表示，也可以用符号标记为：●（强）、○（弱）、◑（次强）。

2/4读作：四二拍；强弱规律：强、弱；强弱规律符号：●○。含义：以四分音符为1拍，每小节有2拍。

3/4读作：四三拍；强弱规律：强、弱、弱；强弱规律符号：●○○。含义：以四分音符为1拍，每小节有3拍。

4/4读作：四四拍；强弱规律：强、弱、次强、弱；强弱规律符号：●○◑○。含义：以四分音符为1拍，每小节有4拍。

3/8读作：八三拍；强弱规律：强、弱、弱；强弱规律符号：●○○。含义：以八分音符为1拍，每小节有3拍。

6/8读作：八六拍；强弱规律：强、弱、弱、次强、弱、弱；强弱规律符号：●○○◑○○。含义：以八分音符为1拍，每小节有6拍。

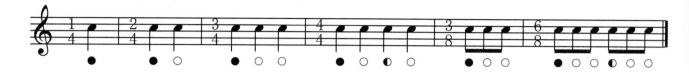

四、练读音符

根据下列五线谱中标注的音符唱名，准确地念读下列音符。

练习1

练习2

练习3

练习4

do do sol re re la sol mi

re fa si do sol sol do do

练习5

do mi la fa la sol si do

do la mi mi do sol fa do

五、练读节奏

请用"哒"念读下列音符节奏，每拍念1秒钟，可辅助节拍器进行练习。节拍器的速度可以根据需要自行调整。

练习6

【练习提示】：练习6中的休止符为"八分休止符"，表示休止的时值为半拍。练习时可唱作"空"，注意休止的时值为半拍，这样与八分音符相加即可构成一个完整的1拍。

练习7

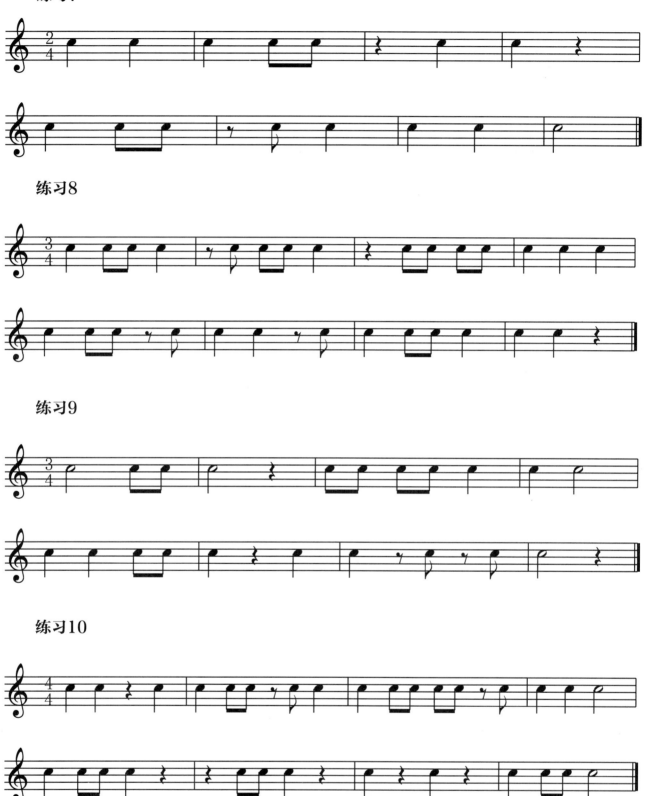

练习8

练习9

练习10

第十三天
小节线类型与小节

一、小节线

在五线谱中，那些循环出现的短竖线被称为小节线。小节线是划分乐曲节拍的基本单位，每个节拍的循环都通过小节线隔开，以此表示一个节拍规律的完整呈现。

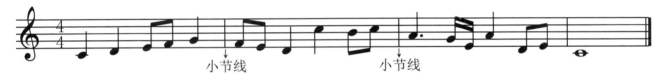

二、段落线

段落线则是乐谱中用于代替小节线的双竖线，它的主要作用是划分乐曲的乐段，表示一个乐段的结束。

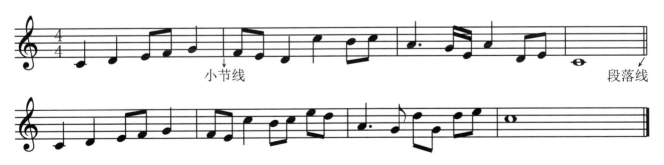

三、终止线

终止线表示乐曲全曲的结束。它由一粗一细的两条短竖线组成。若乐曲结尾没有其他特殊要求，如从头反复或从某记号处反复等，则乐曲在终止线处结束。若有其他要求，则到

Fine（结束）处终止。

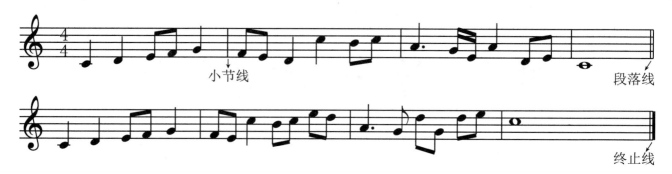

四、小节

节拍以一定规律在一个特定范围内循环出现，完成这样一次循环的最小单位称为小节。在五线谱的乐谱中，两个小节线之间的部分构成小节。

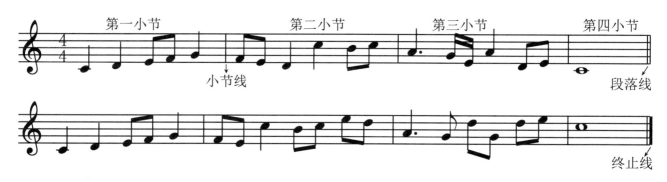

五、弱起小节

当乐曲从小节的弱拍开始而非强拍开始时，这样的小节被称为"弱起小节"，也称为"不完全小节"。不完全小节表示小节内的拍值少于乐曲规定的拍值。若乐曲为弱起小节时，其最后一小节也往往为不完全小节，此时弱起小节缺少的拍值将在乐曲的最后一小节中得到补全。弱起小节并非总是乐曲的第一小节，有弱起小节的乐曲，其第一小节从弱起后首次出现强拍的小节算起。

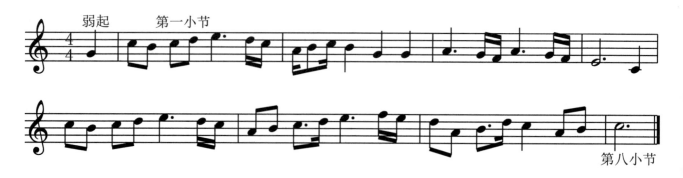

六、练读音符

根据下列五线谱中标注的音符唱名，准确地念读下列音符。

练习1

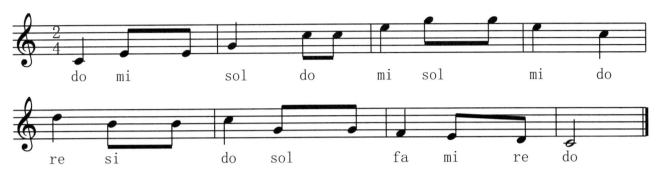

do mi sol do mi sol mi do

re si do sol fa mi re do

练习2

mi sol la do la mi do la sol

sol la do la sol fa mi do re mi do

练习3

la mi re do sol fa mi re fa do

si

练习4

do mi sol fa re

si la

练习5

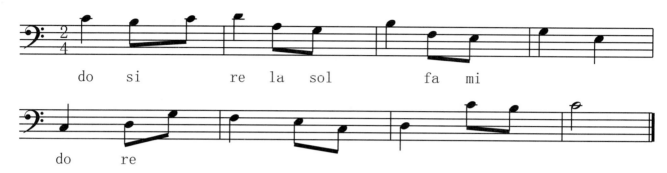

do si　　re la sol　fa mi

do　　re

七、练读节奏

请用"哒"念读下列音符节奏，每拍念1秒钟，可辅助节拍器进行练习。节拍器的速度可以根据需要自行调整。

练习6

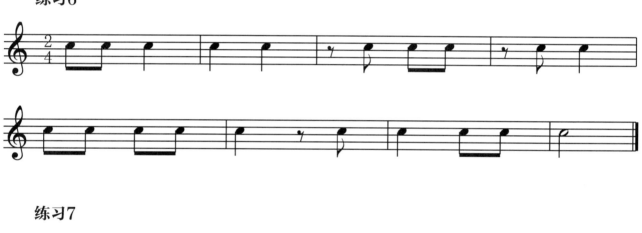

练习7

练习8

练习9

练习10

第十四天
节奏型

一、附点音符

附点是标注于音符符头右上角的黑色圆点，它表示的是增加附点前音符时值的一半被增加。附点音符的读法通常为：附点+音符的时值（或音符时值+附点）。如四分音符加附点可读作"附点四分音符"或"四分附点音符"；十六分音符加附点可读作"附点十六分音符"或"十六分附点音符"。

四分附点音符　　　　　　　　　八分附点音符　　　　　　二分附点音符

具体来说，四分附点音符的时值等于一个四分音符加上一个八分音符的时值之和；二分附点音符的时值则等于一个二分音符加上一个四分音符的时值之和。

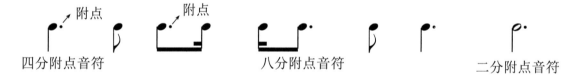

二、切分音

在音乐中，小节的强拍称为"节拍重音"。当一拍被划分为两个部分时，强拍中的第一个音为强拍强位，第二个音则为强拍弱位；而在弱拍中，第一个音为弱拍强位，第二个音为弱拍弱位。当一拍被划分为四个部分后，强拍中的第一个音与第三个音为强位、次强位，第二个音与第四个音为强拍弱位；弱拍中的第一个音与第三个音为弱拍强位、弱拍次强位，第二个音与第四个音为弱拍弱位。

当一个音由弱拍或弱位延续到下一个强拍或强位音时，它会打破原有的节拍强弱规律，形成切分节奏。这种切分节奏中的强位音被称为"切分重音"。

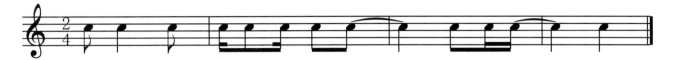

切分节奏常见的类型包括小节内的切分与跨小节的切分。

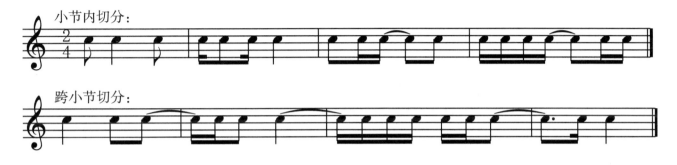

三、连音

通常情况下，音符时值以偶数形式均分。当单位拍内的音符以非偶数形式划分时，称为音符时值的特殊划分。并用连音表示。具体来说，包含三个音的连音称为"三连音"，五个音的连音称为"五连音"，依此类推还有六连音、七连音等。

例如，一个四分音符原本可以均分为两个八分音符，但如果将这两个八分音符再平均分成三个部分，形成了"三连音"。

三连音在三个音符上方用连线加数字"3"来表示，且它可以是任意时值的三个音的连接，常见的三连音有四分音符、八分音符、十六分音符等。

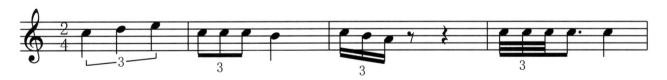

三连音时值等于其中两个音符的时值之和，即三个八分音符组成的三连音时值与两个八分音符的时值相同等。

同样地，一个四分音符可以平均分为四个十六分音符，但若将一拍平均分为五个、六个或七个部分，则分别称为"五连音"、"六连音"和"七连音"，它们的演奏时值均等于四个均等的音符时值。

四、八分音符与十六分音符的组合

八分音符与十六分音符常组成两种基本节奏型，即"前八后十六"与"前十六后八"。"前八后十六"节奏型指的是一个单位拍内，由一个八分音符加两个十六分音符所构成的节奏模式。以四分音符为1拍的前提下，这种节奏型的总时值为1拍，其中八分音符为半拍，两个十六分音符为半拍。而"前十六后八"节奏型则是在一个单位拍内，由前面两个十六分音符与后面一个八分音符组合而成。同样以四分音符为1拍的前提下，该节奏型总时值为1拍，其中前面的两个十六分音符为半拍，后面的八分音符为半拍。

前八后十六节奏　　前十六后八节奏

五、练读音符

根据下列五线谱中标注的音符唱名，准确地念读下列音符。

练习1

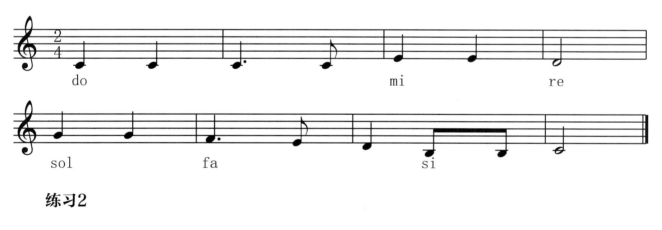

练习2

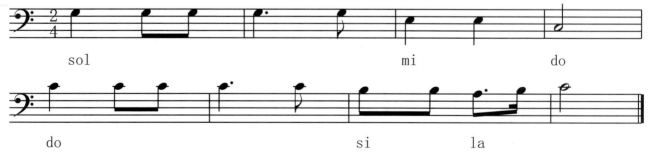

练习3

do re mi fa si la

la do sol

练习4

do mi sol fa re

do 3 si la

练习5

sol mi do re fa do la

si

六、练读节奏

请用"哒"念读下列音符节奏，每拍念1秒钟，可辅助节拍器进行练习。节拍器的速度可以根据需要自行调整。

练习6

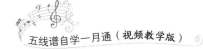

五线谱自学一月通（视频教学版）

练习7

练习8

练习9

练习10

第十五天
音乐术语

一、力度标记

力度，即演奏（唱）音乐时所使用的力量大小，从而表现出音乐中声音的不同大小或响度。除了节拍自身强弱的规律所蕴含的力度变化外，在音乐表现中，我们还经常使用力度记号来明确标注乐音、乐节、乐句乃至整个乐段的力度表现需求。

常用的力度标记如下表所示：

力度术语	缩写形式	中文含义
Piano	p	弱
Mezzo Piano	mp	中弱
Pianissimo	pp	很弱
PianoPianissimo	ppp	极弱
Forte	f	强
Mezzo Forte	mf	中强
Fortissimo	ff	很强
FortePianissimo	fff	极强
Crescendo	cresc. 或 ＜	渐强
Diminuendo	dim. 或 ＞	渐弱
Sforzando	sf	突强
Sforzandopiano	sfp	强后即弱
Forte piano	fp	强后突弱

二、表情术语

音乐中的表情标记，指用怎样的情感去表现音乐的符号。这些表情记号常标注于乐曲开始处或乐段的开头，提示表演者用怎样的情绪表现该乐曲或乐段。音乐中的表情记号常以意

大利文呈现，而在中国音乐作品中，也常直接采用中文表述，如深情地、激动地等，以便于理解和应用。

常用的音乐表情记号如下表所示：

表情术语	中文释义	表情术语	中文释义
Acarezzevole	深情地	Agitato	激动地
Abbandono	纵情地	Tranquillo	安静地
Amabile	愉快地	Amoroso	柔情地
Animato	活泼地	Appassionato	热情地
Cantabile	如歌地	Con anima	有感情地
Con grozia	优美地	Dolente	哀伤地
Fresco	有朝气地	Giocoso	诙谐地
Sonore	响亮地	Quieto	平静地
Grandioso	雄伟地	Festive	欢庆地

三、速度标记

速度记号是用于标明乐曲演奏（唱）速度的音乐术语，它规定了整曲乐曲每分钟应完成的拍数，是掌控乐曲节奏与速度的关键速度记号一般使用意大利文表示，但在中国乐曲中，也常直接使用中文标记，如中速、慢速、极快等。

常用的速度记号如下表所示：

速度	中文含义	每分钟大约演奏的拍数
Grave	庄板	42
Largo	广板	48
Lento	慢板	52
Adagio	柔板	58
Larghetto	小广板	62
Andante	行板	66
Andantino	小行板	80
Moderato	中板	98
Allegretto	小快板	120
Allegro	快板	140
Presto	急板	200
Prestissimo	最急板	230

在音乐的演奏（唱）过程中，常常需要对音乐作品的速度进行临时的变化处理，如渐慢、渐快等。这些速度变化的处理手法，使得音乐作品更加生动、富有感染力。常用的速度术语与缩写形式如下表所示：

速度术语	缩写形式	中文含义
Ritardando	rit	渐慢
Rallentando	rall	突然渐慢
Accelerando	accel	渐快
Morendo	Mor.	渐消失
a tempo		回原速
Tempo I		回到速度 I

四、视唱与识谱练习

请用正确的音准练习演唱以下旋律，可以辅助电子琴、钢琴等固定音高乐器进行演唱，以提升演唱的音准。

练习1

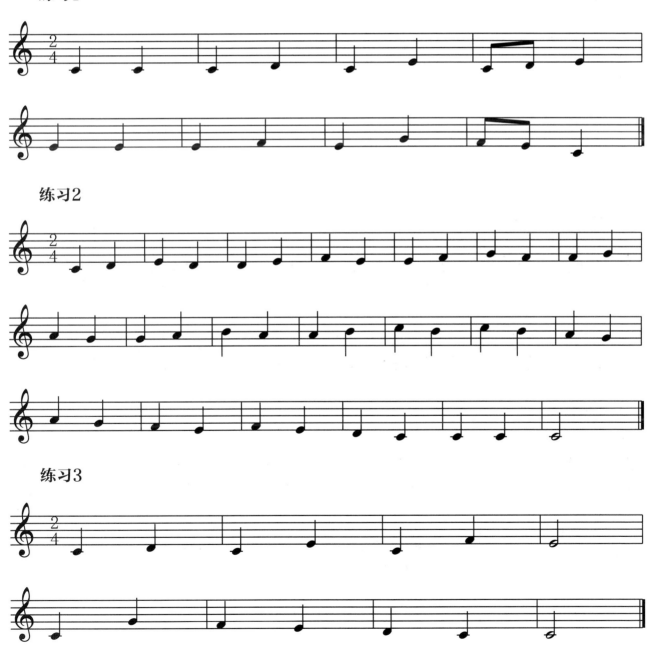

练习2

练习3

练习4

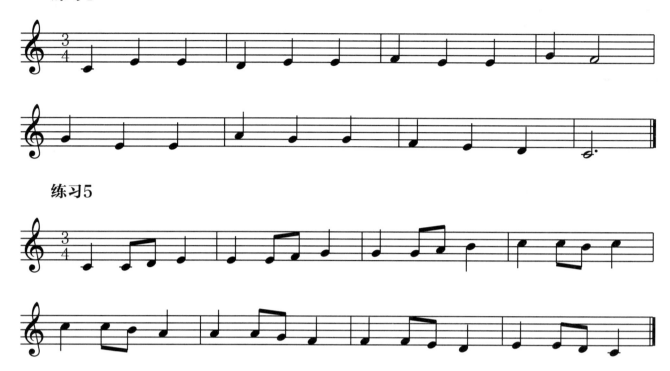

练习5

五、练读节奏

请用"哒"念读下列音符节奏，每拍念1秒钟，可辅助节拍器进行练习。节拍器的速度可以根据需要自行调整。

练习6

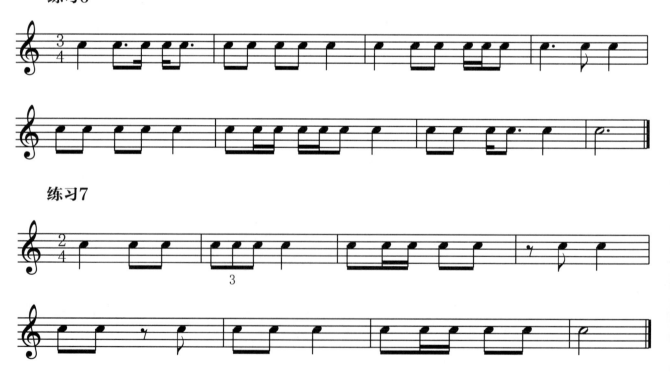

练习7

练习8

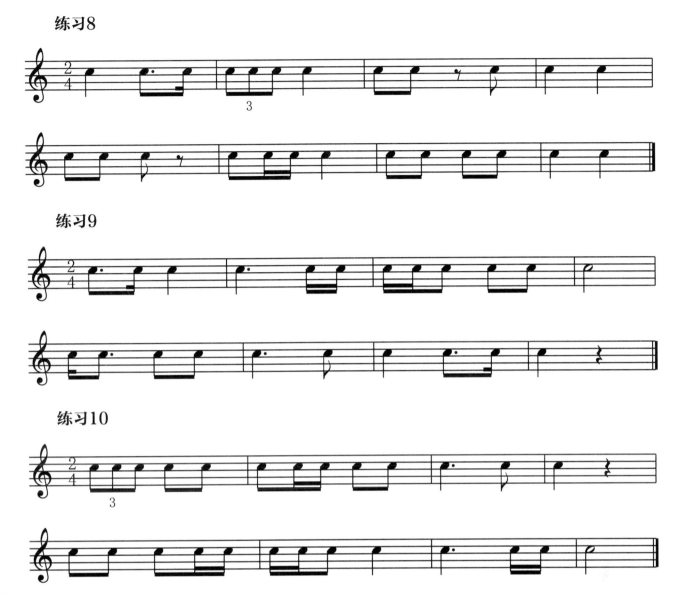

练习9

练习10

第十六天
装饰音

一、倚音

　　一个或多个音符依附于主要音左上角或右上角，作为装饰性的小音符，称为"倚音"。倚音在主要音左上角称为"前倚音"，而在主要音右上角称为"后倚音"。

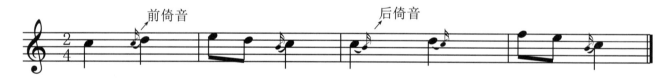

　　倚音有长倚音与短倚音两种类型。长倚音与主要音相距二度，其时值不大于四分音符。短倚音则是最常用的倚音形式，由一个或多个音构成，时值不大于八分音符，一般为十六分音符。由一个音构成的倚音称为"单倚音"，两个以上音构成的倚音称为"复倚音"。

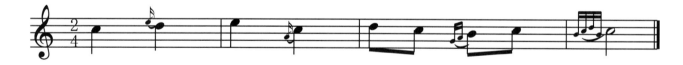

　　倚音演奏的时值应计入主要音的时值内，即倚音与主要音共同构成主要音的完整演奏时值。

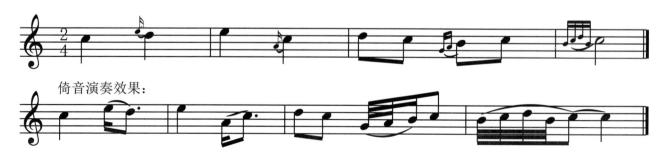

二、颤音

由本音与其上方二度音快速而均匀地交替演奏的效果，称为"颤音"。颤音用"tr"标记于音符的上方。若颤音上方加有升号或降号，则表示本音上方的二度音需相应升高或降低。

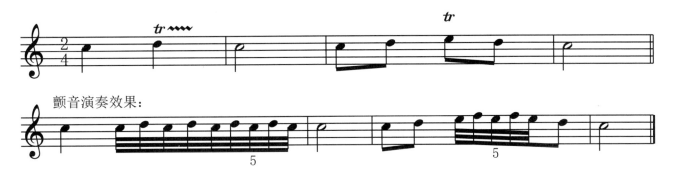

三、回音

由本音上方二度音与下方二度音环绕进行的装饰音，称为"回音"。回音用特定的回音记号标记于音符的上方。

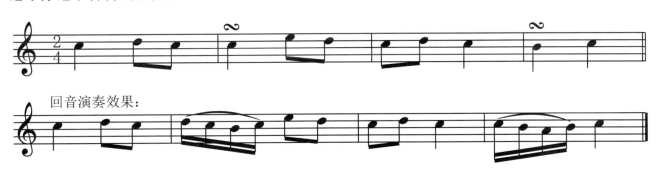

四、波音

由本音向上方或下方二度音快速交替并回到本音，称为"波音"。向上二度交替的称为"上波音"，而向下二度交替的则称为"下波音"。

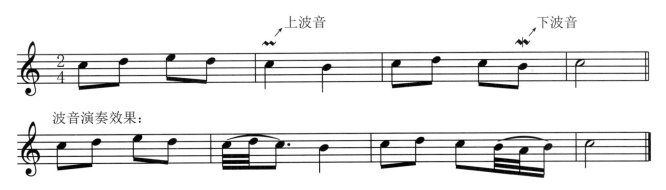

在波音符号的上方加升号，表示上方二度的音需要升高半音；在下波音符号的下方加降号，则表示下方二度的音需要降低半音。

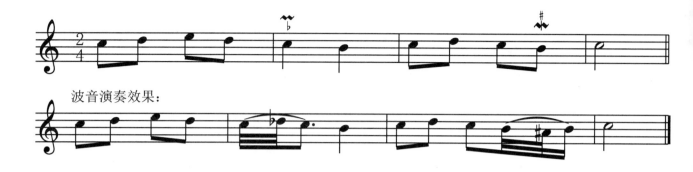

波音演奏效果：

五、视唱与识谱练习

请使用正确的音准练习演唱以下旋律，可以辅助电子琴、钢琴等固定音高乐器进行演唱，以提升演唱的音准。

练习1

练习2

练习3

练习4

练习5

六、练读节奏

请用"哒"念读下列音符节奏，每拍念1秒钟，可辅助节拍器进行练习。节拍器的速度可以根据需要自行调整。

练习6

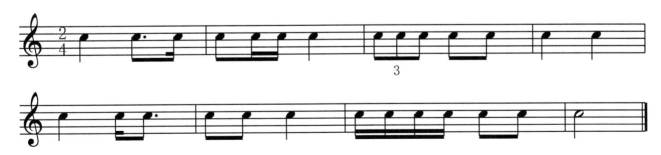

练习7

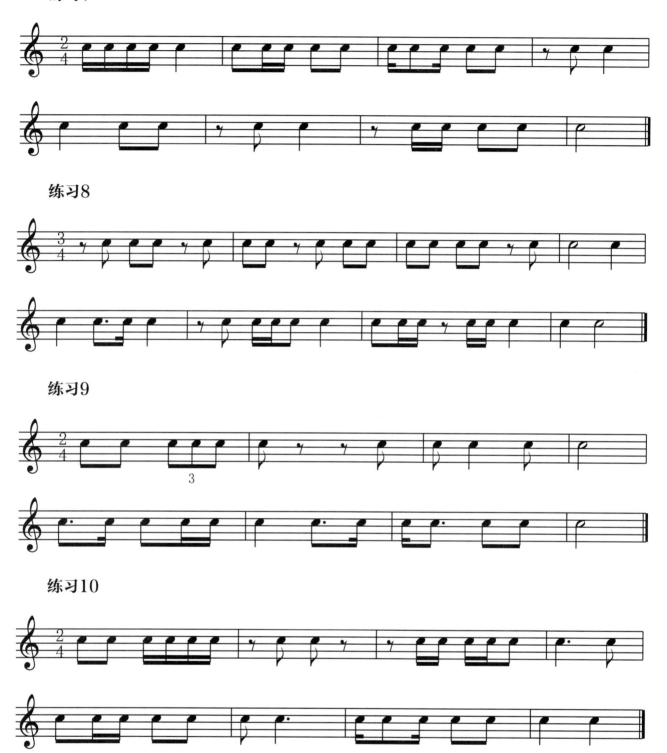

练习8

练习9

练习10

第十七天
演奏法记号

一、滑音

从一个音连贯地滑向另一个音，称为滑音。滑音是我国民族音乐中一种重要的演奏（唱）法，尤其在民歌与戏曲音乐的表现中经常使用，是二胡、小提琴等弦乐器重要的演奏技法之一。滑音分上滑音与下滑音两种，上滑音用"↗"或"⤴"符号表示，下滑音用"↘"或"⤵"符号表示。这些滑音记号标记于两个音符之间，或标记在音符上方。上滑音表示从低音向高音滑动，下滑音表示从高音向低音滑动。当两音之间大于三度音程时，称为"大滑音"，大滑音用波浪线"⤵"、"⤴"表示，上滑音用向上的波浪线，下滑音用向下的波浪线。而小于三度音程或等于三度音程滑音称为"小滑音"，小滑音用带箭头的曲线"↗"、"↘"表示，箭头向上表示上滑音，箭头向下表示下滑音。

二、断音

断音，也称"断奏"、"顿音"或"跳音"。当音符上方标有断音符号时，要将标有断音记号的音时值断开，演奏（唱）时具有跳跃感，一般演奏该音符一半以下的时间长度。在五线谱中，断音有三种常见标记方法："·"、"▼"、"︵"，这些符号标记于音符上方。

"·"表示演奏该音的一半时值，是五线谱中最常用的断音符号。

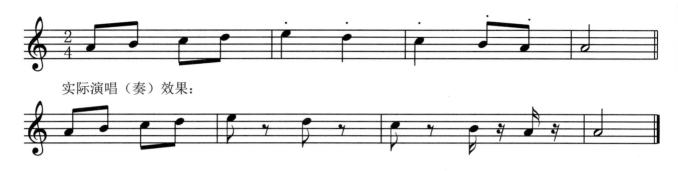

"▼"表示演奏该音四分之一的时值。

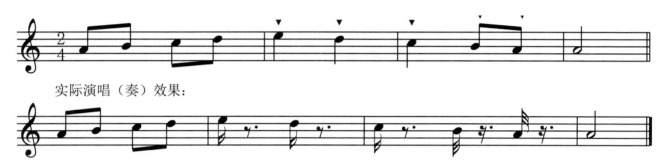

"⌢⋯"称为"连断"，表示演奏（唱）该音符四分之三的时值，带有轻微的连断效果。

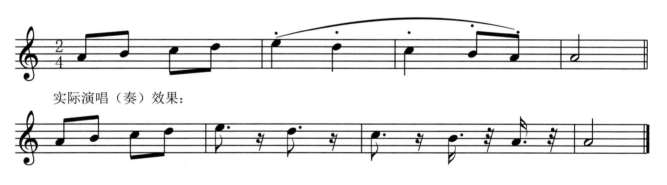

三、连音线

连音线是一条标注于音符上方的弧形连线，用以表示演唱（奏）的连贯性。

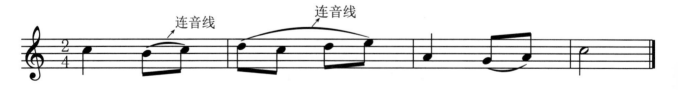

在歌曲中，当一字对应多个音时，常用连音线连接，表明这些音符需在同一歌词下连贯演唱。

妈妈我爱您

臧翔翔　词曲

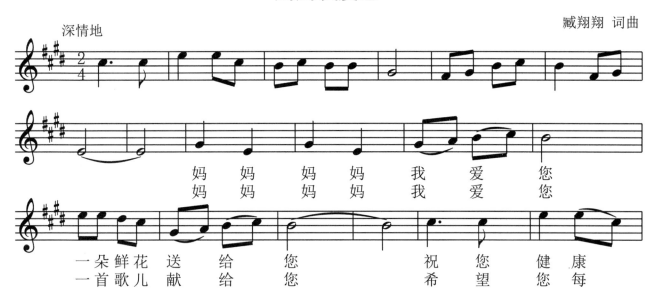

深情地

妈　妈　妈　妈　我　爱　您
妈　妈　妈　妈　我　爱　您

一朵　鲜花　送　给　您　　　　祝　您　健　康
一首　歌儿　献　给　您　　　　希　望　您　每

在器乐曲中，连音线则常用来表示演奏时需中间不换气，连音线下的音符要一气呵成，自然连贯。

深情守候

臧翔翔　曲

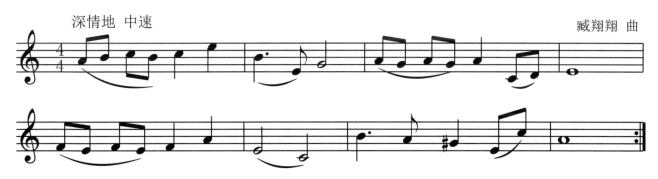

深情地　中速

四、延音线

延音线是标注在相邻两个或两个以上相同音符上方的连线，它表示将延音线下的所有音符时值相加，演奏（唱）时只需演奏（唱）第一个音即可。

小朋友过马路

臧翔翔　词曲

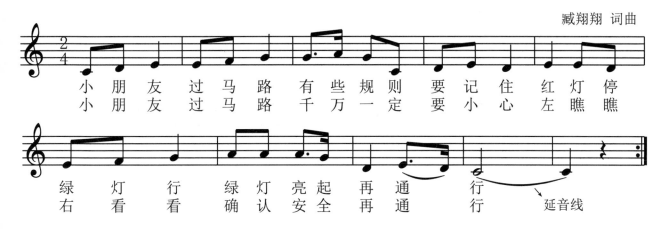

小　朋　友　过　马　路　有　些　规　则　要　记　住　红　灯　停
小　朋　友　过　马　路　千　万　一　定　要　小　心　左　瞧　瞧

绿　灯　行　绿　灯　亮　起　再　通　　行　　　　延音线
右　看　看　确　认　安　全　再　通　　行

在谱例中，第7小节与第8小节之间，以及第15小节与第16小节之间的do音与sol音，用延音线连接，表示两个小节的音时值合并，演奏（唱）四拍。

五、保持音

保持音也称"持续音"，用短横线"-"标注在五线谱的符头位置。标注有保持音的音符，时值必须演唱（奏）满，不可缩短。

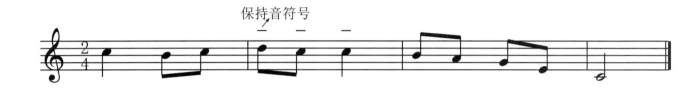

六、琶音

琶音是一串纵向排列的音符，左侧用竖波浪线标注，这是一种特定的演奏技法。它表示将和弦中的音从下而上快速连贯地演奏出来，称为琶音演奏法。

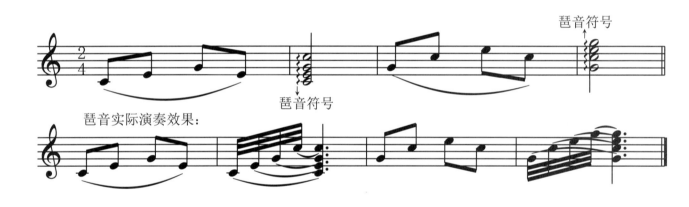

七、视唱与识谱练习

请用正确的音准练习演唱以下旋律，可以辅助电子琴、钢琴等固定音高乐器进行演唱，以提升演唱的音准。

练习1

练习2

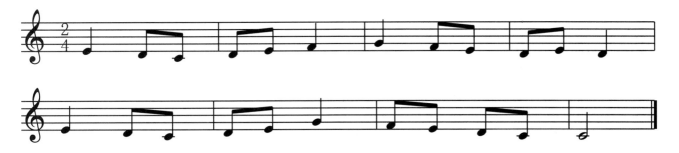

练习3

练习4

练习5

八、练读节奏

请用"哒"念读下列音符节奏，每拍念1秒钟，可辅助节拍器进行练习。节拍器的速度可以根据需要自行调整。

练习6

练习7

练习8

练习9

练习10

第十八天
反复记号

一、反复记号

为了更简洁地记谱，通常将乐曲中重复的部分用反复记号标记。反复记号内的音乐要重复演奏（唱）一次。

二、常用反复类型

反复记号标记为两个点向左，表示左侧的音符重复演奏（唱）一次。

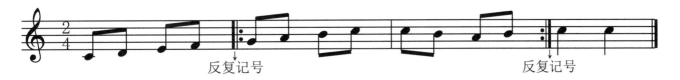

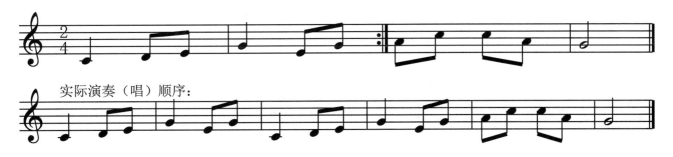

有两个反复记号时，第一个为两个点向右，第二个为两个点向左，表示两个记号内的音符反复演奏（唱）一次。

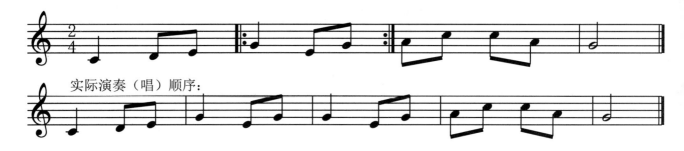

若反复后的结尾不同，则使用"跳房子"记号跳过不同的部分。跳房子中的"1"表示第一次结尾，"2"表示第二次结尾。

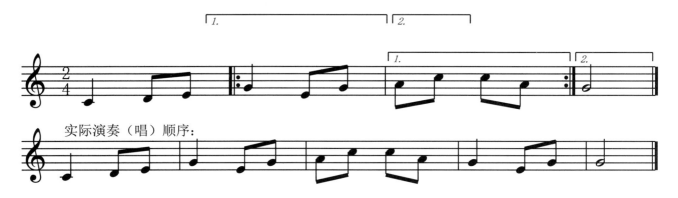

乐曲小节某处或结尾处标有"D.C."记号，表示从头反复至"Fine"处结束。

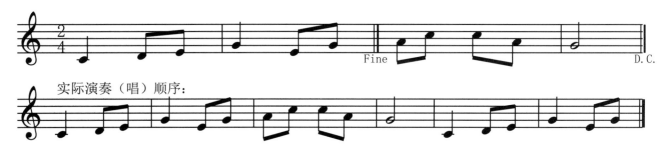

乐曲小节某处或结尾处标有"D.S."记号，表示从"𝄋"记号（需在乐谱中明确标出）处反复，至"Fine"处或乐曲终止处结束。

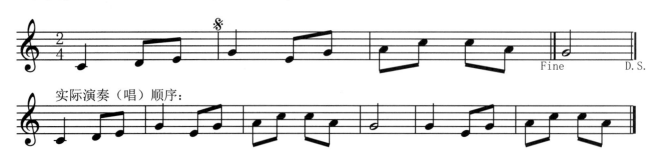

反复过程中若有些部分不需要反复，则使用"跳过"记号跳过不要反复的部分，跳过记号为："⊕"，表示两个跳过记号（⊕……⊕）中间的内容跳过不反复，直接进行到结尾处。

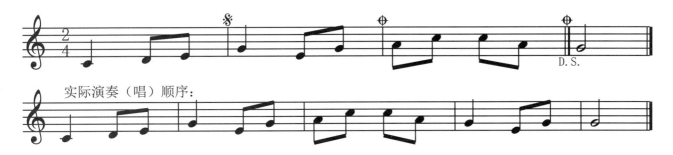

实际演奏（唱）顺序：

三、视唱与识谱练习

请用正确的音准练习演唱以下旋律，可以辅助电子琴、钢琴等固定音高乐器进行演唱，以提升演唱的音准。

练习1

练习2

练习3

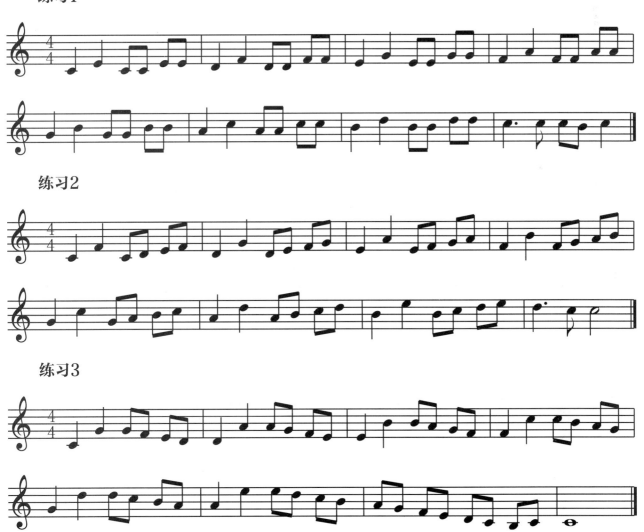

练习4

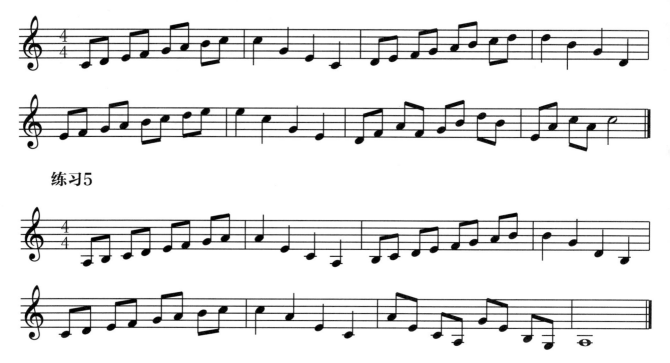

练习5

四、练读节奏

请用"哒"念读下列音符节奏，每拍念1秒钟，可辅助节拍器进行练习。节拍器的速度可以根据需要自行调整。

练习6

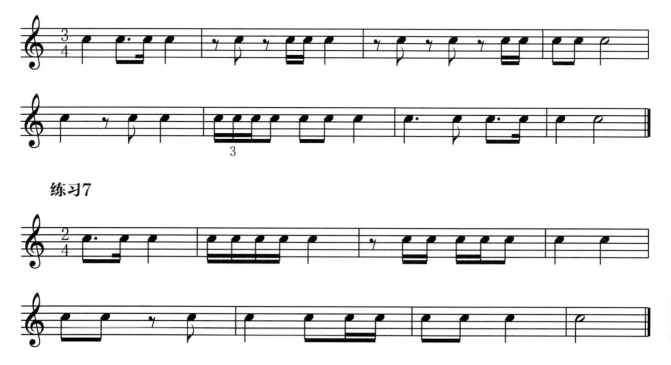

练习7

练习8

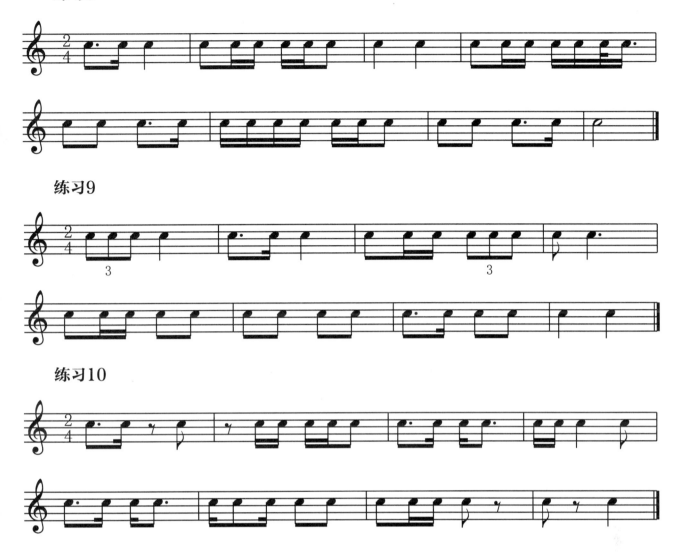

练习9

练习10

第十九天
八度略写记号

为了避免在记谱中过多地使用上加线与下加线，让乐谱便于识读，我们常使用八度略写记号。这类记号主要分为三种：高八度、低八度及复八度。

一、高八度

高八度是指将乐谱中的音符升高一个八度演奏（唱）的记谱法。在音符上方标记"8va……"记号，表示虚线内的音符，其实际音高应比乐谱上直接记录的音符高一个八度。

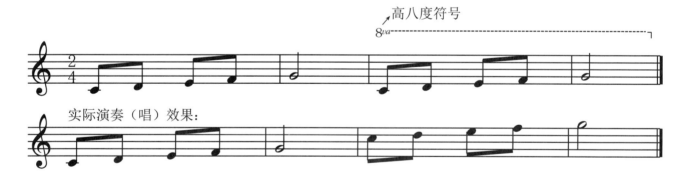

二、低八度

与高八度相反，低八度是指将乐谱中的音符降低一个八度进行演奏或演唱的记谱法。在音符下方标记"8vb……"记号，表示虚线内的音符，其实际音高应比乐谱上直接记录的音符低一个八度。

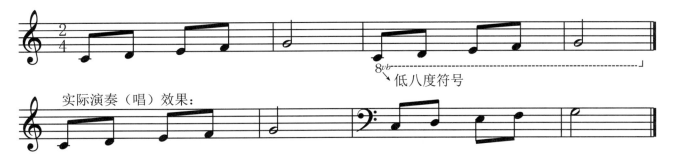

低八度符号

实际演奏（唱）效果：

三、复八度

复八度是将该音符上方或下方八度的音同时演奏，创作出一种和声效果。复八度用"con8……"表示，在虚线内的所有音符要以复八度形式演奏。在处理较少的复八度音符时，用"8"标注于音符上方或下方。

当复八度符号标于音符上方时，表示向上构成复八度。

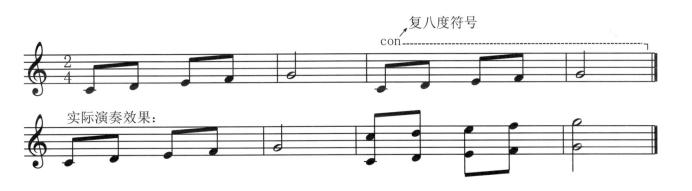

复八度符号

con

实际演奏效果：

当复八度符号标于下方时，表示向下构成复八度。

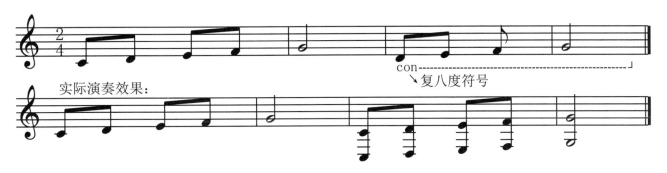

con

复八度符号

实际演奏效果：

四、视唱与识谱练习

请用正确的音准练习演唱以下旋律，可以辅助电子琴、钢琴等固定音高乐器进行演唱，以提升演唱的音准。

练习1

练习2

练习3

练习4

练习5

五、练读节奏

请用"哒"念读下列音符节奏，每拍念1秒钟，可辅助节拍器进行练习。节拍器的速度可以根据需要自行调整。

练习6

练习7

练习8

练习9

练习10

第二十天
变音记号

用于记录音高的七个音级称为基本音级，将基本音级升高或降低称为"变音"，变音记号标记于音符的左上角。常用的变音记号有升记号（♯）、降记号（♭）、重升记号（✗）、重降记号（♭♭）、还原记号（♮）。

一、升记号

"♯"升记号，表示基本音级升高半音。以钢琴琴键为例，基本音级向右移动为升高，升高半音表示向右移动一个相邻的琴键。

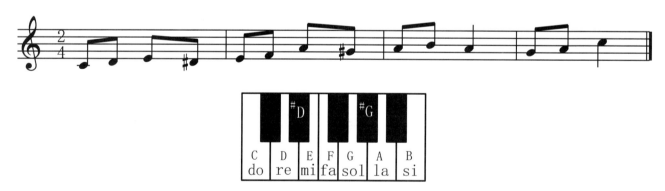

二、降记号

"♭"降记号，表示将基本音级降低半音。在钢琴键盘上，基本音级向左移动为降低，降低半音向左移动一个琴键。

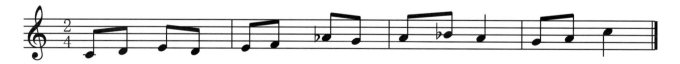

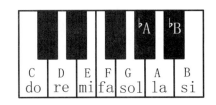

三、重升记号

"✗" 重升记号，表示将基本音级升高两个半音（即升高一个全音）。升高两个半音即向右移动两个琴键。

四、重降记号

"♭♭" 重降记号，表示将基本音级降低两个半音（即一个全音）。降低两个半音即向左移动两个琴键。

五、还原记号

"♮" 还原记号，表示将升高或降低的基本音还原为没有升、降记号的音。

六、视唱与识谱练习

请用正确的音准练习演唱以下旋律，可以辅助电子琴、钢琴等固定音高乐器进行演唱，以提升演唱的音准。

练习1

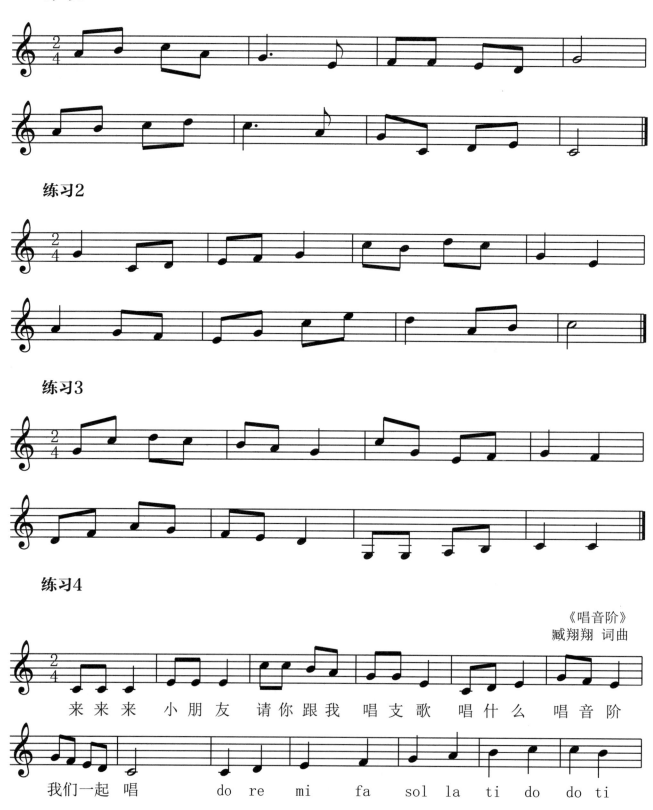

练习2

练习3

练习4

《唱音阶》
臧翔翔 词曲

来来来 小朋友 请你跟我 唱支歌 唱什么 唱音阶

我们一起 唱 do re mi fa sol la ti do do ti

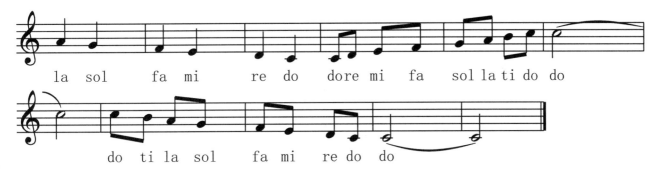

la sol　fa　mi　　re　do　do re mi　fa　　sol la ti do do

do ti la sol　　fa mi　re do　do

练习5

《欢乐颂》
席勒 词
贝多芬 曲

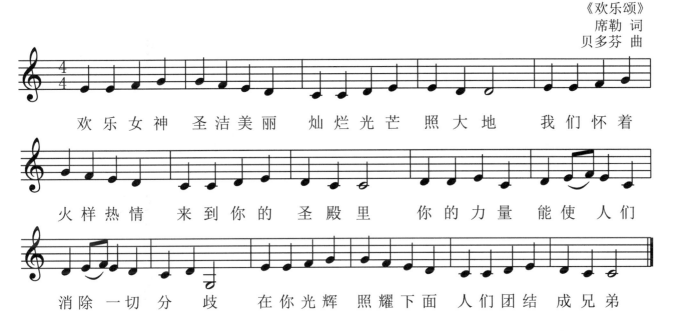

欢 乐 女 神　圣 洁 美 丽　灿 烂 光 芒　照 大 地　　我 们 怀 着

火 样 热 情　来 到 你 的　圣 殿 里　　你 的 力 量　能 使 人 们

消 除 一 切 分　歧　　在 你 光 辉　照 耀 下 面　人 们 团 结　成 兄 弟

七、练读节奏

请用"哒"念读下列音符节奏，每拍念1秒钟，可辅助节拍器进行练习。节拍器的速度可以根据需要自行调整。

练习6

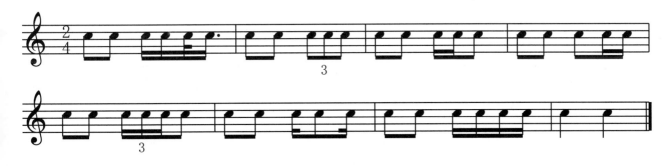

练习7

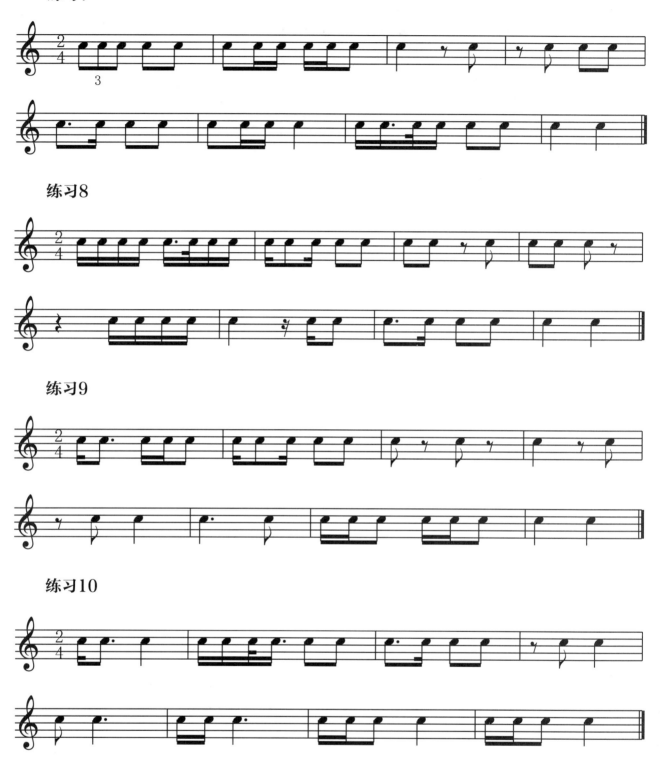

练习8

练习9

练习10

第二十一天
音与音之间的关系

一、半音与全音

在音乐中，记录音高的音符不仅与七个唱名相对应，还对应有七个独特的音名。那些非基本音级，则用变音记号来标注。

以钢琴琴键为例，一个八度内包含七个白键和五个黑键，以任意自然音为基准，向右移动一个琴键即表示音高升高半音，向左则表示降低半音；若移动两个琴键，则分别构成升高或降低的全音关系。

如钢琴琴键图所示，两个相邻琴键之间为半音关系，两个半音相加则构成一个全音。如C-D中间隔着一个黑键，所以它们之间是全音关系。相反，C与降D或升C和D则因相邻而构成半音关系。在此，"升"表示升高半音，"降"表示降低半音，"重升"和"重降"则分别对应音高上升和下降一个全音。

二、自然半音

以钢琴琴键为例，由相邻两个音级（且音名不同）构成的半音称为"自然半音"。如

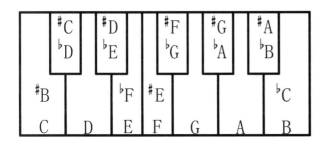
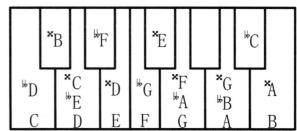

E-F、B-C、#G-A、D-♭E等。

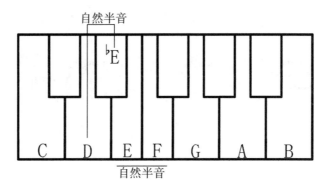

三、变化半音

由同一音级（即音名相同）的两种不同形式，或间隔开一个音级所构成的半音称为"变化半音"。如D-#D、F=#F、#E-♭G等。

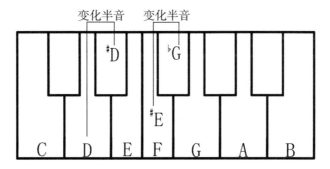

四、自然全音

以钢琴琴键为例，任意两个音级（音名不同）之间若间隔一个琴键，则它们之间构成全音关系，这种全音称为"自然全音"。如C-D、E-#F、♭A-♭B、#E-×F等。

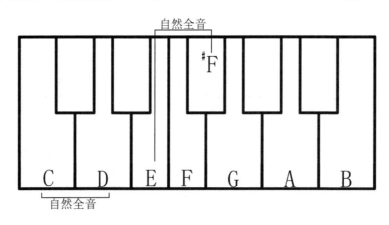

五、变化全音

由同一音级（音名相同）的两种不同形式或间隔开一个音级所构成的全音关系，称为"变化全音"。如C-×C、♭G-G、E-♭G等。

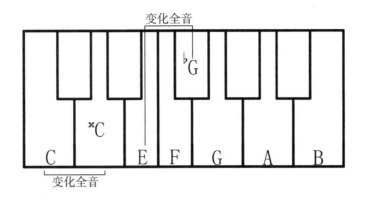

六、视唱与识谱练习

请用正确的音准练习演唱以下旋律，可以辅助电子琴、钢琴等固定音高乐器进行演唱，以提升演唱的音准。

练习1

《小星星》
法国儿歌

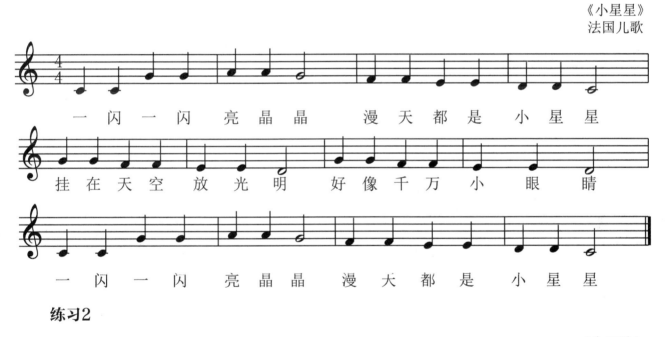

练习2

《生日歌》
英美儿歌

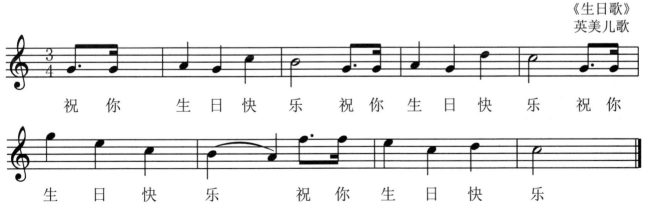

练习3

《小小雨点》
童 谣

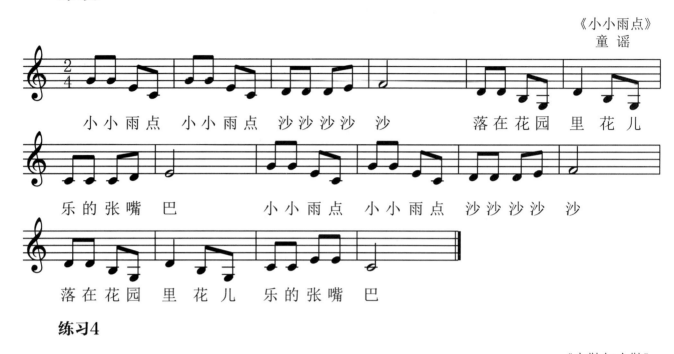

小小雨点　小小雨点　沙沙沙沙沙　　落在花园　里花儿

乐的张嘴巴　　　　小小雨点　小小雨点　沙沙沙沙沙

落在花园　里花儿　乐的张嘴巴

练习4

《大鞋与小鞋》
金 潮 词
汪 玲 曲

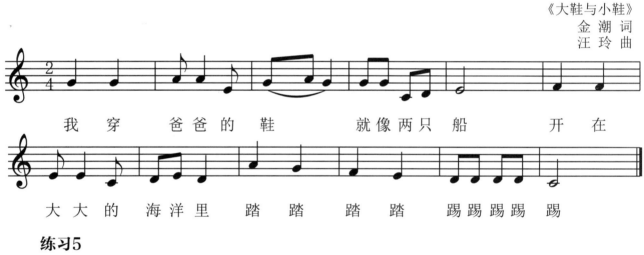

我穿　　爸爸的鞋　　就像两只船　　开在

大大的　海洋里　踏踏　踏踏　踢踢踢踢　踢

练习5

《春天到》
德国民歌

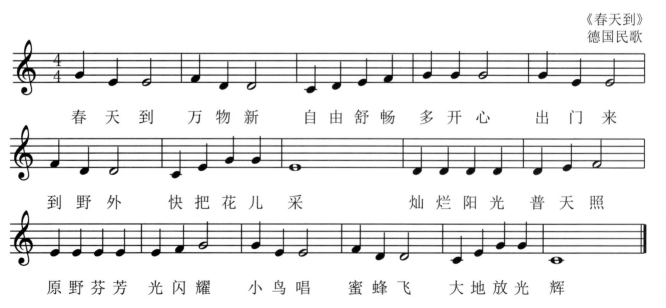

春天到　万物新　自由舒畅　多开心　出门来

到野外　快把花儿采　灿烂阳光　普天照

原野芬芳　光闪耀　小鸟唱　蜜蜂飞　大地放光辉

七、练读节奏

请用"哒"念读下列音符节奏，每拍念1秒钟，可辅助节拍器进行练习。节拍器的速度可以根据需要自行调整。

练习6

练习7

练习8

练习9

练习10

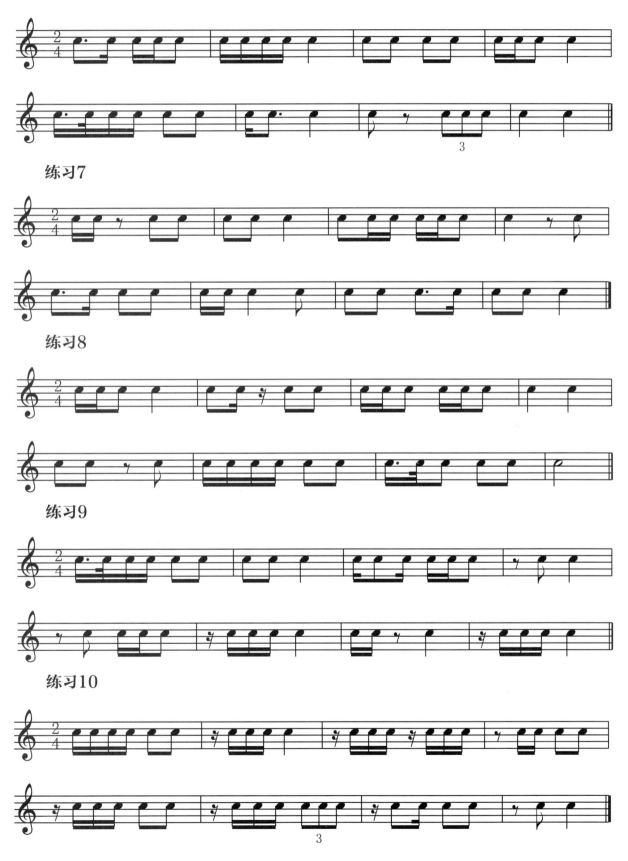

第二十二天
音　程

一、音程及其名称

在乐音体系中，两音之间的距离关系称为"音程"。音程分为旋律音程与和声音程两种类型。

两音之间为横向关系的称为"旋律音程"，其中高的音为冠音，低的音为根音。旋律音程是从前向后依次唱谱的。它是构成乐曲旋律的基础。

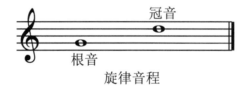

旋律音程的进行方式有三种，分别为平行、上行、下行。

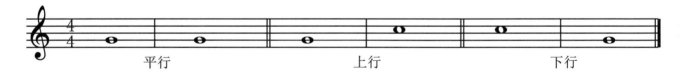

两音之间为纵向关系的称为"和声音程"，上方音为冠音，下方音为根音。和声音程都是从下向上依次唱谱的，乐器演奏和声音程时两个音同时奏响。和声音程是构成和弦的基础。

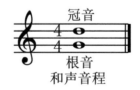

根音也称为"下方音"，冠音也称为"上方音"。

二、音程的度数

音程的名称根据音程的度数和音数确定。音程的度数由音程所包含的音级数量确定。每一个音为一个音级，音级的数量决定了音程的度数，如音程中两音间包含几个音级，音程便为几度。

c^1-c^1，包含一个音级：C音，度数为1度。

c^1-d^1，包含二个音级：C音、D音，度数为2度。

c^1-e^1，包含三个音级：C音、D音、E音，度数为3度。

c^1-f^1，包含四个音级：C音、D音、E音、F音，度数为4度。

c^1-g^1，包含五个音级：C音、D音、E音、F音、G音，度数为5度。

c^1-a^1，包含六个音级：C音、D音、E音、F音、G音、A音，度数为6度。

c^1-b^1，包含七个音级：C音、D音、E音、F音、G音、A音、B音，度数为7度。

c^1-c^2，包含八个音级：C音、D音、E音、F音、G音、A音、B音、C音，度数为8度。

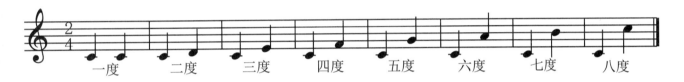

三、音程的性质

音程的音数是鉴别音程性质的依据，音程的音数指两音之前包含全音与半音的数量，全音用"1"表示，半音用"$\frac{1}{2}$"表示。

si—do（B—C）、mi—fa（E—F）包含一个半音，音数为"$\frac{1}{2}$"。

do—re（C—D）包含一个全音，音数为"1"。

mi—sol（E—G）包含一个全音一个半音，音数为"$1\frac{1}{2}$"。

sol—si（G—B）包含二个全音，音数为"2"。

fa—si（F—B）包含三个全音，音数为"3"，也称为"三全音"。

音程的性质用大、小、纯、增、减、倍增、倍减表示，即大音程、小音程、增音程、减音程、倍增音程、倍减音程。在基本音级中，一度、四度、五度、八度称为"纯音程"。如纯一度音程、纯四度音程、纯五度音程、纯八度音程。二度、三度、六度、七度分"大音程"与"小音程"。如大三度音程，小六度音程等。基本音级中两个特殊音程"增四度音程"与"减五度音程"，因其中不包含半音而特殊。

纯一度：音级为"1"，音数为"0"；

纯四度：音级为"4"，音数为"$2\frac{1}{2}$"（表示两个全音一个半音）；

纯五度：音级为"5"，音数为"$3\frac{1}{2}$"（表示三个全音一个半音）；

纯八度：音级为"8"，音数为"6"；（表示五个全音两个半音，两个半音加一起为一个全音，所以音数为6个全音）

大二度：音级为"2"，音数为"1"；

小二度：音级为"2"，音数为"$\frac{1}{2}$"；

大三度：音级为"3"，音数为"2"；

小三度：音级为"3"，音数为"$1\frac{1}{2}$"；

大六度：音级为"6"，音数为"$4\frac{1}{2}$"；

小六度：音级为"6"，音数为"4"；

大七度：音级为"7"，音数为"$5\frac{1}{2}$"；

小七度：音级为"7"，音数为"5"；

增四度：音级为"4"，音数为"3"；

减五度：音级为"5"，音数为"3"；

音数中的"4"表示有四个全音，$\frac{1}{2}$表示有一个半音，"$4\frac{1}{2}$"表示音程中包含4个全音1个半音；"$3\frac{1}{2}$"表示音程中包含3个全音1个半音。识别音程的性质需要记住一度、四度、五度、八度只有"纯音程"，二度、三度、六度、七度分"大小"。

四、音程的扩大与缩小

音程的扩大与缩小是使用变音记号来实现的。扩大音程可以升高音程的冠音或降低音程的根音。缩小音程则可以降低音程的冠音或升高音程的根音。音程在升高或降低之后，其音程的级数是不变的，但音数会有所改变，因此音程的性质也会发生相应的变化。

音程扩大与缩小的规律是：（扩大与缩小的单位为"半音"）

小音程扩大后为"大音程"，缩小后为"减音程"；

大音程扩大后为"增音程"，缩小后为"小音程"；

纯音程扩大后为"增音程"，缩小后为"减音程"；

增音程扩大后为"倍增音程"，缩小后为"大音程"；

减音程扩大后为"增音程"，缩小后为"倍减音程"。

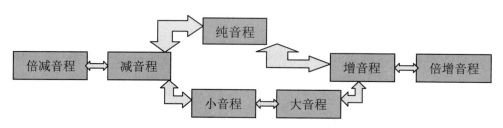

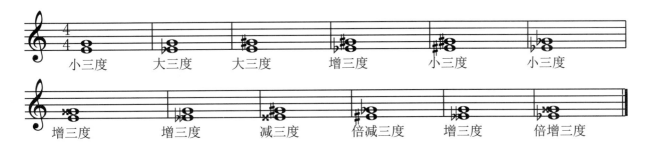

小三度　　大三度　　大三度　　增三度　　小三度　　小三度

增三度　　增三度　　减三度　　倍减三度　　增三度　　倍增三度

五、视唱与识谱练习

请用正确的音准练习演唱以下旋律，可以辅助电子琴、钢琴等固定音高乐器进行演唱，以提升演唱的音准。

练习1

《两只老虎》
法国儿歌

两 只 老 虎　两 只 老 虎　跑 得 快　跑 得 快

一 只 没 有 眼 睛　一 只 没 有 耳 朵　真 奇 怪　真 奇 怪

练习2

《打电话》
汪玲 曲

两 个 小 娃 娃 呀　正 在 打 电 话 呀　喂 喂 喂

你 在 哪 里 呀　哎 哎 哎　我 在 幼 儿 园

练习3

《布谷》
德国儿歌

布 谷　布 谷　在 森 林 里 叫　让 我 们 唱 吧

跳 吧　跳 吧　春 天 春 天　快 要 来 啦

练习4

《法国号》
法国儿歌

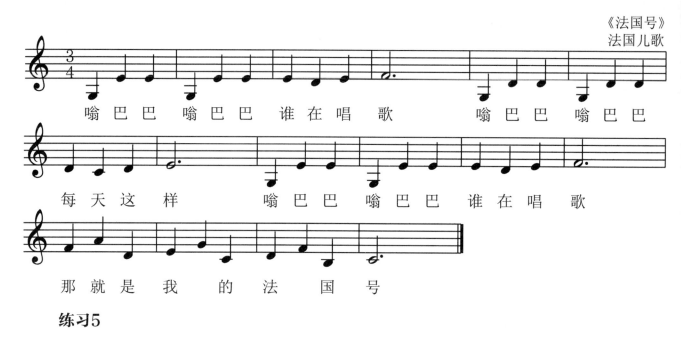

嗡巴巴 嗡巴巴 谁在唱歌 嗡巴巴 嗡巴巴

每天这样 嗡巴巴 嗡巴巴 谁在唱歌

那就是我的法国号

练习5

《在农场里》
美国儿歌

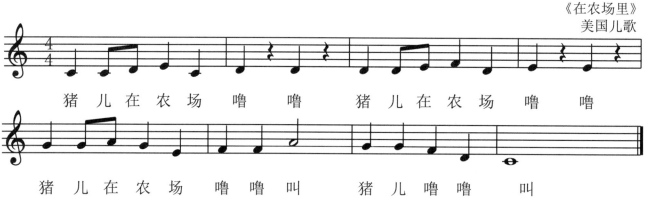

猪儿在农场 噜噜 猪儿在农场 噜噜

猪儿在农场 噜噜叫 猪儿噜噜叫

六、练读节奏

请用"哒"念读下列音符节奏，每拍念1秒钟，可辅助节拍器进行练习。节拍器的速度可以根据需要自行调整。

练习6

练习7

练习8

练习9

练习10

第二十三天
原位三和弦

一、原位三和弦

三个或三个以上的音按三度关系叠加称为"和弦"。其中，三个音按三度关系叠加称为"原位三和弦"。

在原位三和弦中，从下到上和弦音依次的名称为：根音、三音、五音。

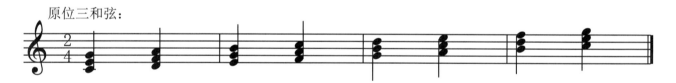

即使在和弦发生转位后，和弦各音的名称依然不变。

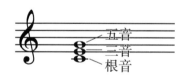

谱例中，第二线与上加一间上的"sol"音均为根音，第三线上的"si"音为三音，第四线与下加一间上的"re"音均为五音。

二、三和弦的类型

根据三和弦中两音之间音程性质的不同，三和弦分为大三和弦、小三和弦、增三和弦、减三和弦等四种和弦形式。

大三和弦：根音与三音之间为大三度，三音与五音之间为小三度。

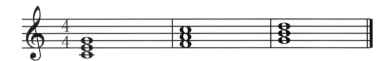

小三和弦：根音与三音之间为小三度，三音与五音之间为大三度。

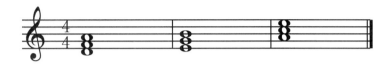

增三和弦：根音与三音之间为大三度，三音与五音之间为大三度。

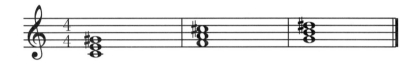

减三和弦：根音与三音之间为小三度，三音与五音之间为小三度。

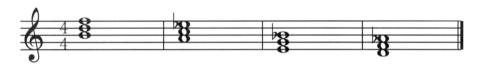

三、视唱与识谱练习

请用正确的音准练习演唱以下旋律，可以辅助电子琴、钢琴等固定音高乐器进行演唱，以提升演唱的音准。

练习1

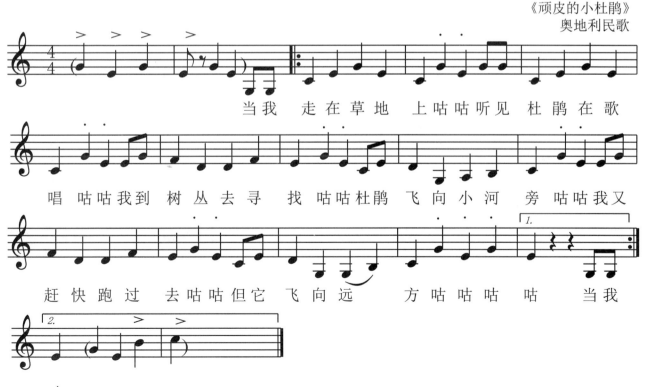

练习2

《下雨天》
欧美童谣

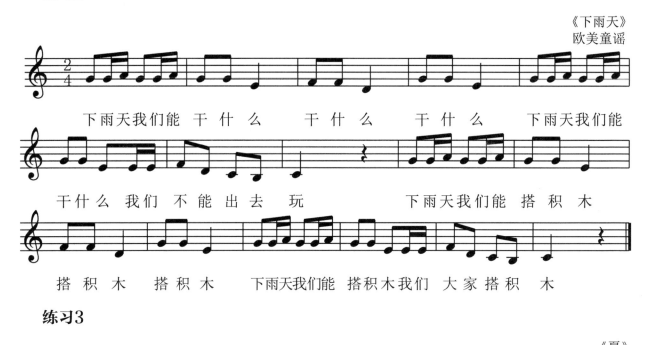

下雨天我们能 干什么 干什么 干什么 下雨天我们能

干什么 我们 不能 出去 玩 下雨天我们能 搭积木

搭积木 搭积木 下雨天我们能 搭积木我们 大家搭积 木

练习3

《夏》
希腊民歌

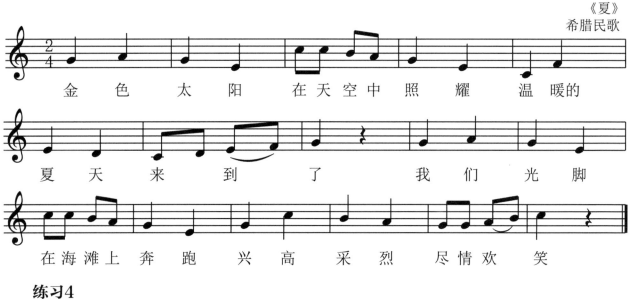

金色 太阳 在天空中 照耀 温暖的

夏天 来 到 了 我们 光 脚

在海滩上 奔跑 兴高 采烈 尽情欢 笑

练习4

《小毛驴》
中国民歌

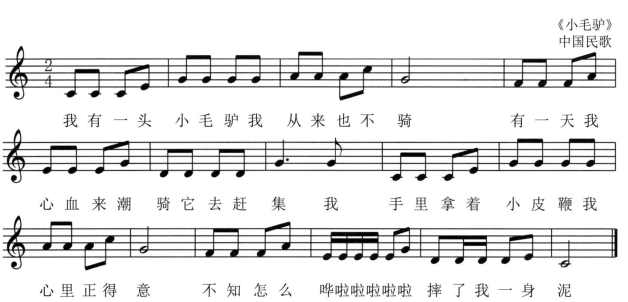

我有一头 小毛驴我 从来也不 骑 有一天我

心血来潮 骑它去赶 集 我 手里拿着 小皮鞭我

心里正得 意 不知 怎么 哗啦啦啦啦啦 摔了我一身 泥

练习5

《小兔乖乖》
中国民歌

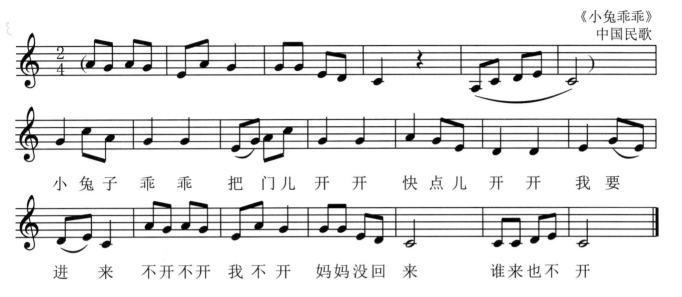

小兔子　乖乖　把门儿　开开　快点儿　开开　我要

进　来　不开不开我不开　妈妈没回来　谁来也不开

四、练读节奏

请用"哒"念读下列音符节奏，每拍念1秒钟，可辅助节拍器进行练习。节拍器的速度可以根据需要自行调整。

练习6

练习7

练习8

练习9

练习10

第二十四天
原位七和弦

一、原位七和弦

四个音按照三度关系叠加组合称为"七和弦"。

七和弦的四个音的名称从下到上依次的名称为：根音、三音、五音、七音。

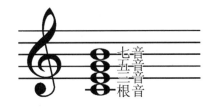

七和弦转位后和弦音的名称不变。

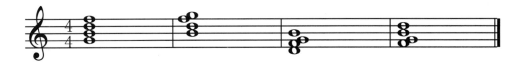

谱例中，第二线与上加一间上的"sol"音均为根音，第三线上的"si"音为三音，第四线与下加一间上的"re"音均为五音，第五线与第一间上的"fa"音均为七音。

二、七和弦的类型

原位七和弦由四个音按三度关系叠加排列，根据音程组合关系的不同，原位七和弦又分为：大小七和弦、小七和弦、大七和弦、减小七和弦、减减七和弦等。

大小七和弦：在原位大三和弦五音的上方增加一个小三度音程。

大七和弦：在原位大三和弦五音的上方增加一个大三度音程。

小七和弦：在原位小三和弦五音的上方增加一个小三度音程。

减七和弦：在原位减三和弦五音的上方增加一个小三度音程。

减小七和弦：在原位减三和弦五音的上方增加一个大三度音程。

增大七和弦：在原位增三和弦五音的上方增加一个小三度音程。

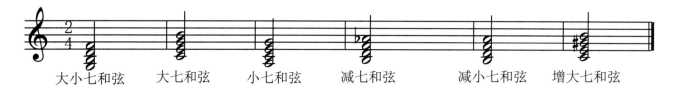

三、视唱与识谱练习

请用正确的音准练习演唱以下旋律，可以辅助电子琴、钢琴等固定音高乐器进行演唱，以提升演唱的音准。

练习1

练习2

《圣诞快乐歌》
英国儿歌

我们　祝大家圣诞　快乐我们　祝大家圣诞　快乐我们

祝大家圣诞　快乐　再祝　新年　快　乐

练习3

《小娃娃跌倒了》
潘振声　词曲

路边有个　小娃娃　跌倒　啦　哇啦哇啦　哭　着

喊　妈　妈　　我快快地　跑过去　抱起小娃　娃　呀

高高兴兴　送他　回家　了

练习4

《开火车》
柯岩　词
方叶　曲

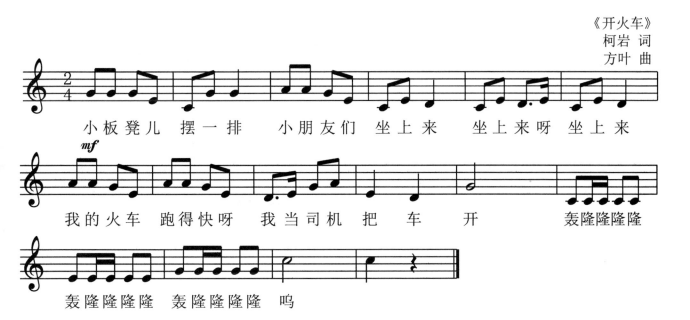

小板凳儿　摆一排　小朋友们　坐上来　坐上来呀　坐上来

我的火车　跑得快呀　我当司机　把　车　开　　轰隆隆隆隆

轰隆隆隆隆　轰隆隆隆隆　呜

练习5

《读书郎》
宋扬 词曲

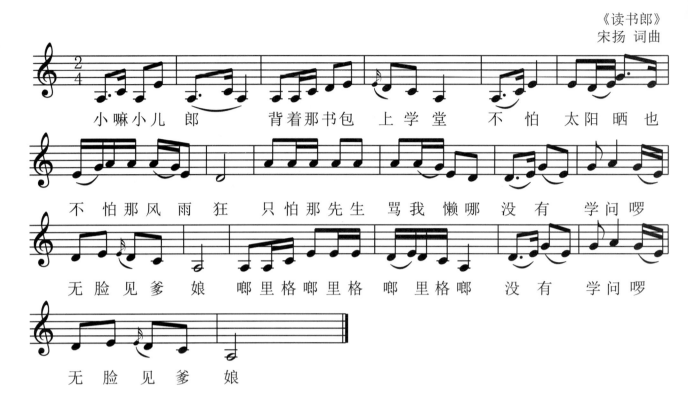

小嘛小儿 郎　　背着那书包　上学堂　不怕　太阳晒也

不 怕那风雨 狂　只怕那先生　骂我 懒哪 没有　学问啰

无脸见爹 娘　嘟里格嘟里格　嘟 里格嘟　没 有　学问啰

无 脸 见 爹 娘

四、练读节奏

请用"哒"念读下列音符节奏，每拍念1秒钟，可辅助节拍器进行练习。节拍器的速度可以根据需要自行调整。

练习6

练习7

练习8

练习9

练习10

第二十五天
转位和弦

一、三和弦的转位

　　以根音为低音的和弦为原位和弦，以和弦中除根音外的其他音为低音的和弦为"转位和弦"。三和弦中，以三音为低音的是第一转位和弦，称"六和弦"；以五音为低音的是第二转位和弦，称"四六和弦"。

　　六和弦：将三和弦的三音作为和弦的最低音，即三和弦的第一转位，用"6"表示，称为六和弦。

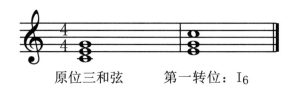

原位三和弦　　　第一转位：I_6

　　四六和弦：将三和弦的五音作为和弦的最低音，即三和弦的第二转位，用"6_4"表示，称为四六和弦。

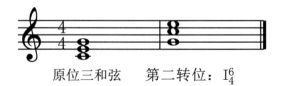

原位三和弦　　　第二转位：I^6_4

二、七和弦的转位

　　以根音为低音的七和弦为原位七和弦，以三音为低音的是七和弦的第一转位和弦，称

"五六和弦"；以五音为低音的是七和弦的第二转位和弦，称"三四和弦"；以七音为低音的是七和弦的第三转位，称"二和弦"。

七和弦的第一转位，用"6_5"表示，称五六和弦；七和弦的第二转位，用"4_3"表示，称三四和弦；七和弦的第三转位，用"2"表示，称二和弦。

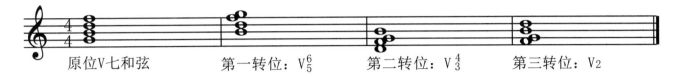

原位V七和弦　　　第一转位：V^6_5　　　第二转位：V^4_3　　　第三转位：V2

三、视唱与识谱练习

请用正确的音准练习演唱以下旋律，可以辅助电子琴、钢琴等固定音高乐器进行演唱，以提升演唱的音准。

练习1

《小蜜蜂》
德国儿歌

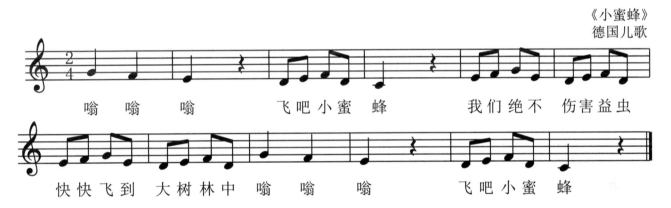

嗡 嗡 嗡　　飞吧小蜜 蜂　　我们绝不 伤害益虫

快快飞到 大树林中 嗡 嗡 嗡　　飞吧小蜜 蜂

练习2

《两只小象》
常瑞 词
汪玲 曲

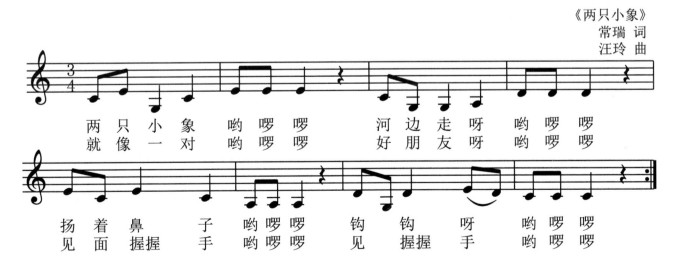

两只小象 哟啰啰　　河边走呀 哟啰啰
就像一对 哟啰啰　　好朋友呀 哟啰啰

扬着鼻 子 哟啰啰　　钩 钩 呀 哟啰啰
见面握握 手 哟啰啰　　见 握握手 哟啰啰

练习3

《火车开了》
匈牙利儿歌

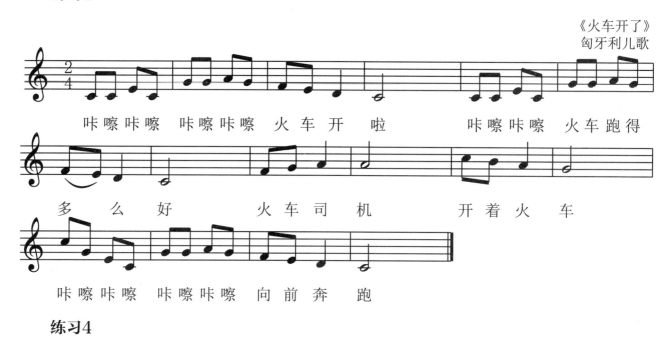

咔嚓咔嚓 咔嚓咔嚓 火车开 啦　咔嚓咔嚓 火车跑得

多 么 好　火车司 机　开着火 车

咔嚓咔嚓 咔嚓咔嚓 向前奔 跑

练习4

《理发师》
澳大利亚儿歌

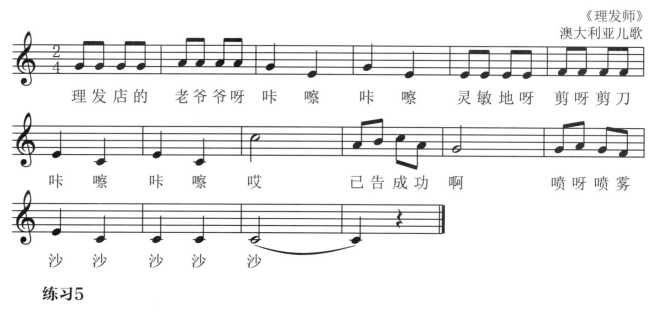

理发店的 老爷爷呀 咔 嚓 咔 嚓 灵敏地呀 剪呀剪刀

咔 嚓 咔 嚓 哎　已告成功 啊　喷呀喷雾

沙 沙 沙 沙 沙

练习5

《粉刷匠》
波兰儿歌

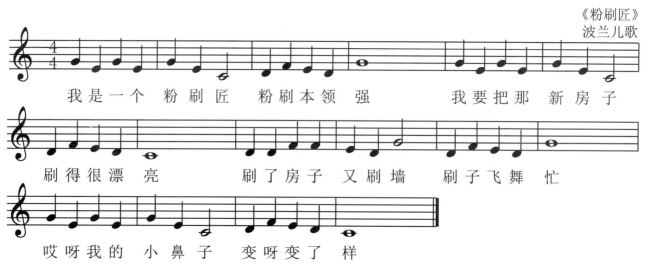

我是一个 粉刷匠 粉刷本领 强　我要把那 新房子

刷得很漂 亮　刷了房子 又刷墙 刷子飞舞 忙

哎呀我的 小鼻子 变呀变了 样

四、练读节奏

请用"哒"念读下列音符节奏，每拍念1秒钟，可辅助节拍器进行练习。节拍器的速度可以根据需要自行调整。

练习6

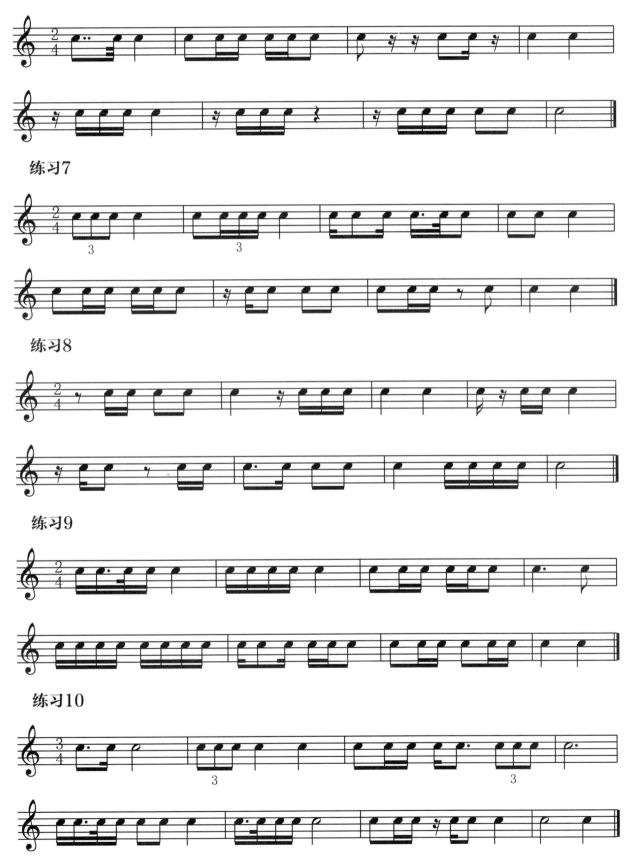

练习7

练习8

练习9

练习10

第二十六天
和弦标记

　　和弦标记是记录和弦结构性质与功能属性的符号，通过和弦标记快速地辨识和弦的构成。常用的和弦标记有字母标记法与数字标记法两种方式。

一、字母标记法

　　字母标记也称音名标记法或固定和弦标记法，音乐中的七个唱名分别以C、D、E、F、G、A、B七个字母表示，称为"音名"。和弦的标记即以音名为基础加上字母与数字构成。

　　"C"（只有一个大写的英文字母）表示大三和弦；D_m（大写的英文字母右下角加"m"）表示小三和弦；C_7（大写的英文字母右下角加"7"）表示大小七和弦；C_{m7}（大写的英文字母右下角加"m7"）表示小七和弦；dim表示减三和弦；aug表示增三和弦；sus4表示根音到三音是一个四度音程的音，简称"挂四"和弦。

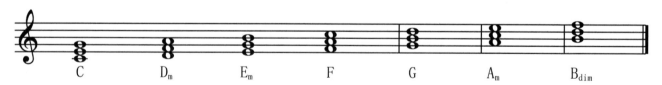

二、数字标记法

　　调式和弦中的数字标记法用大写罗马数字 I 、II 、III 、IV 、V 、VI 、VII，表示音阶的级数，分别对应着do、re、mi、fa、sol、la、si七个音上构成和弦。

　　只标注级数为原位三和弦，如"I"表示在I级上构成的原位三和弦。在级数右侧加上数字"7"表示相应级数的七和弦，如"V_7"表示五级大小七和弦。在级数右侧加上转位和弦的数字6、$\frac{6}{4}$、$\frac{6}{5}$、$\frac{4}{3}$、2等表示相应级数对应的转位和弦，如V_6表示五级和弦的第一转位，

Ⅱ₂表示二级和弦的第三转位。

　　有时也可以在罗马数字的旁边增加一些附属标记，以提示和弦的性质，如单独的罗马数字表示大三和弦，在罗马数字旁加"m"表示小三和弦，加"+"表示增三和弦，加"-"表示减三和弦，如"Ⅱₘ"表示二级小三和弦。

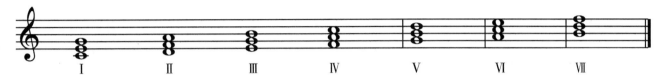

三、视唱与识谱练习

　　请用正确的音准练习演唱以下旋律，可以辅助电子琴、钢琴等固定音高乐器进行演唱，以提升演唱的音准。

练习1

《我有小手》
中国童谣

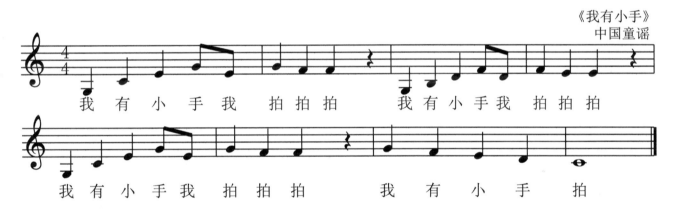

练习2

《在花园里》
英国儿歌

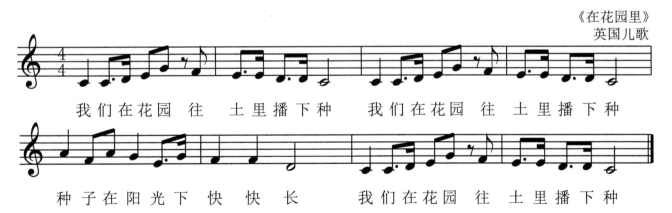

练习3

《走下山谷》
外国儿歌

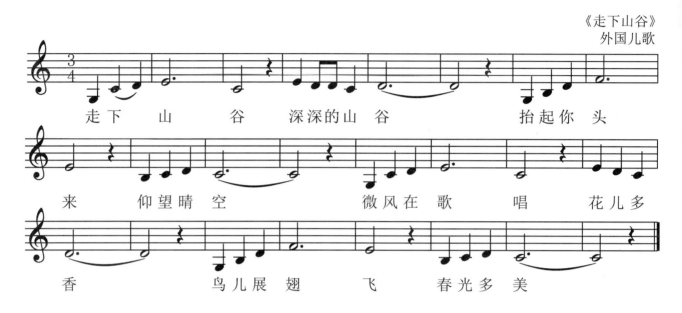

走下 山 谷 深深的山 谷 抬起你头

来 仰望晴 空 微风在歌 唱 花儿多

香 鸟儿展翅 飞 春光多美

练习4

《剪羊毛》
澳大利亚民歌

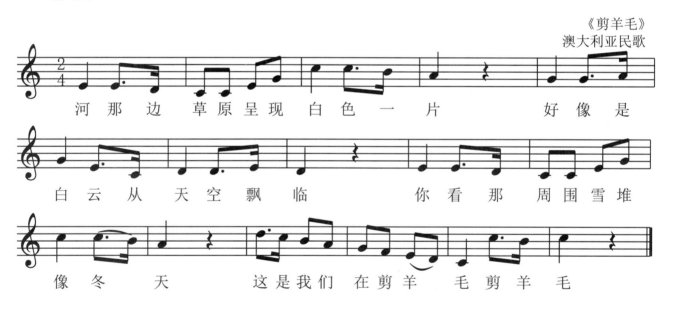

河那边 草原呈现 白色一 片 好像是

白云从 天空飘 临 你看那 周围雪堆

像冬 天 这是我们 在剪羊 毛剪羊 毛

练习5

《小红帽》
巴西童谣

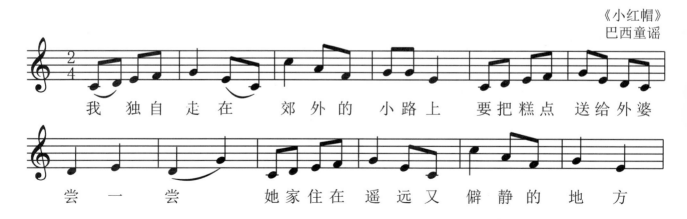

我 独自走 在 郊外的 小路上 要把糕点 送给外婆

尝 一 尝 她家住在 遥远又 僻静的 地方

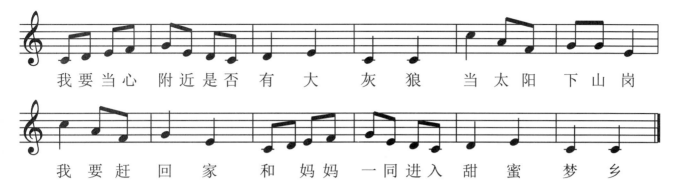

我要当心 附近是否有 大 灰 狼 当太阳 下山岗

我要赶回 家 和妈妈 一同进入 甜蜜 梦乡

四、练读节奏

请用"哒"念读下列音符节奏，每拍念1秒钟，可辅助节拍器进行练习。节拍器的速度可以根据需要自行调整。

练习6

练习7

练习8

练习9

练习10

第二十七天
自然大、小调音阶

一、调式与调式音阶

　　不同乐音围绕一个中心音，按一定的音程关系从低音到高音或从高音到低音组成的体系，称为"调式"。不同民族的音乐有着不同的调式体系，如我国民族音乐的调式体系称为五声调式，西洋音乐的调式体系为大、小调式体系等。大、小调式体系包括自然大调、自然小调以及它们的两种调式变化形式，统称为大小调体系。调式中的各音，按照音高次序并遵从一定的音程关系从主音到主音的排列，称为"调式音阶"。

　　调式的名称用音名标记，调式主音的音名即调式的名称，如G大调，即调式主音为G音；E大调的调式主音为E音。调式主音的音高位置称为"调"，调式与调的结合称为"调性"。

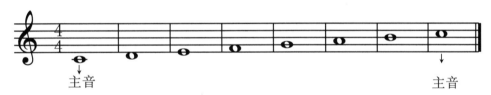

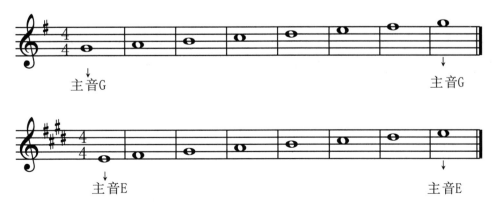

二、自然大调式音阶结构

调式中的自然音级组成的大调式，称为"自然大调"。自然大调相邻两音之间的关系为"全音、全音、半音、全音、全音、全音、半音"。 自然大调式的特点是主音与上方三度为"大三度音程"。

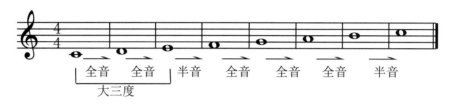

在大调式的调式音级中，Ⅰ级、Ⅲ级、Ⅴ级为"稳定音级"，Ⅱ级、Ⅳ级、Ⅵ级、Ⅶ级为"不稳定音级"。由稳定音级的三个音组成的和弦构成了调式的中心，被称为"主和弦"，是大调式色彩的主要标志。主音上方五度为"属音（Ⅴ级）"，下方五度为"下属音（Ⅳ级）"，主、下属、属构成了调式色彩的支柱，也被称为"正音级"。Ⅱ级（上主音）、Ⅲ级（中音）、Ⅵ级（下中音）、Ⅶ级（导音）称为"副音级"。

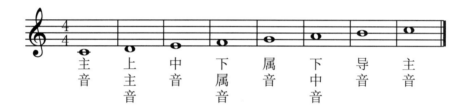

三、自然小调式音阶结构

调式中的自然音级组成的小调式称为"自然小调"。自然小调相邻两音之间的关系为"全音、半音、全音、全音、半音、全音、全音"。 自然小调调式中的每一个音级用罗马数字依次标记，在调式中音级与对应的罗马数字固定不变。自然小调的主音与上方三度为"小三度音程"。

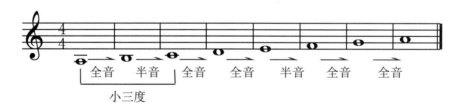

自然小调的Ⅰ级为主音，是调式的中心音。自然小调中Ⅰ级、Ⅲ级、Ⅴ级为稳定音级，其他音级为不稳定音级。Ⅰ级、Ⅳ级、Ⅴ级为"正音级"，其他音级为副音级。音级对应的名称与大调式相同。

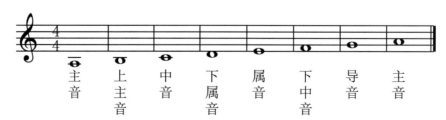

四、关系大小调

调号相同，音列相同的大调与小调称为关系大小调。关系大小调又称为平行大小调。关系小调的主音与大调的主音相差小三度，即自然大调主音下方小三度音为其关系小调的主音。如C大调的关系小调是C音下方小三度的A音，即a小调（小调的音名小写，大调的音名大写）。同样，G大调的关系小调是G音下方小三度的e音，即e小调。

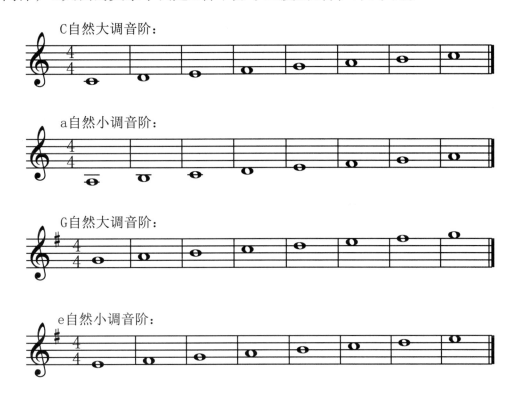

五、视唱与识谱练习

请用正确的音准练习演唱以下旋律，可以辅助电子琴、钢琴等固定音高乐器进行演唱，以提升演唱的音准。

练习1

《玛丽有只小羊羔》
英国儿歌

玛　丽　有　只　小　羊　羔　小　羊　羔　小　羊　羔

长　着　一　身　洁　白　绒　毛　洁　白　绒　毛

练习2

《丰收之歌》
丹麦民歌

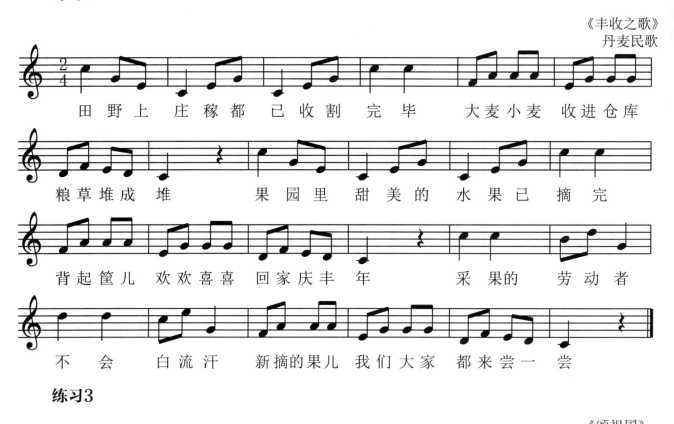

田野上 庄稼都 已收割 完毕 大麦小麦 收进仓库

粮草堆成堆 果园里甜美的 水果已摘完

背起筐儿 欢欢喜喜 回家庆丰年 采果的 劳动者

不会 白流汗 新摘的果儿 我们大家 都来尝一尝

练习3

《颂祖国》
新疆民歌

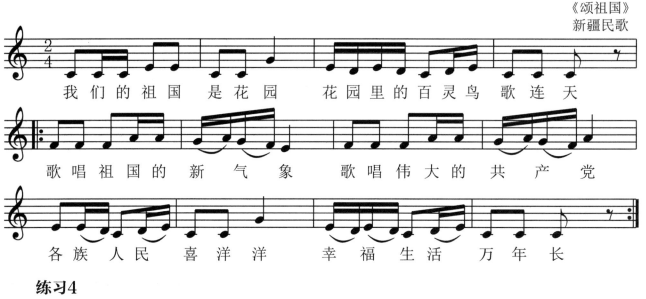

我们的祖国 是花园 花园里的百灵鸟 歌连天

歌唱祖国的 新气象 歌唱伟大的 共产党

各族人民 喜洋洋 幸福生活 万年长

练习4

《卖报歌》
安娥 词
聂耳 曲

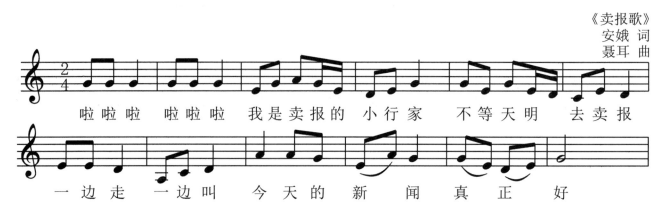

啦啦啦 啦啦啦 我是卖报的 小行家 不等天明 去卖报

一边走 一边叫 今天的新闻 真正好

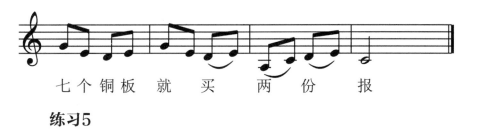

七 个 铜 板 就 买 两 份 报

练习5

《送别》
李叔同 词
[美]奥德维 曲

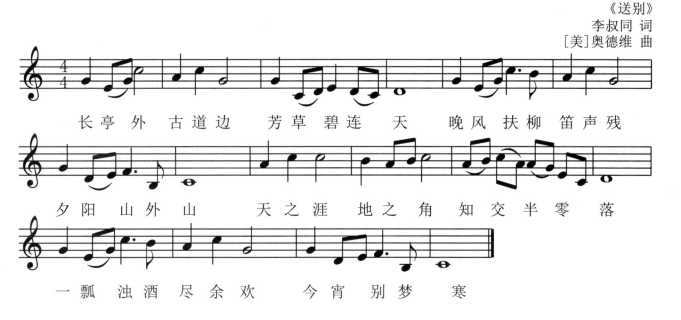

长 亭 外 古 道 边 芳 草 碧 连 天 晚 风 扶 柳 笛 声 残

夕 阳 山 外 山 天 之 涯 地 之 角 知 交 半 零 落

一 瓢 浊 酒 尽 余 欢 今 宵 别 梦 寒

六、练读节奏

请用"哒"念读下列音符节奏，每拍念1秒钟，可辅助节拍器进行练习。节拍器的速度可以根据需要自行调整。

练习6

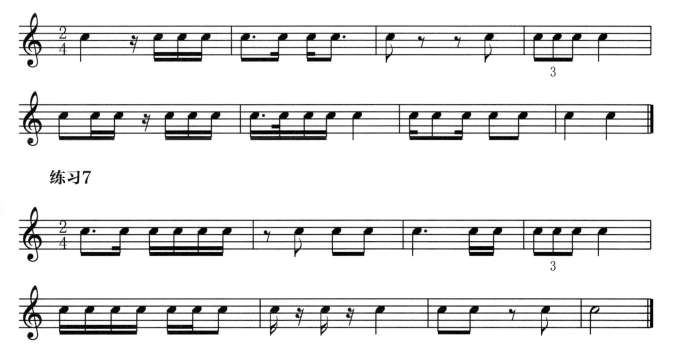

练习7

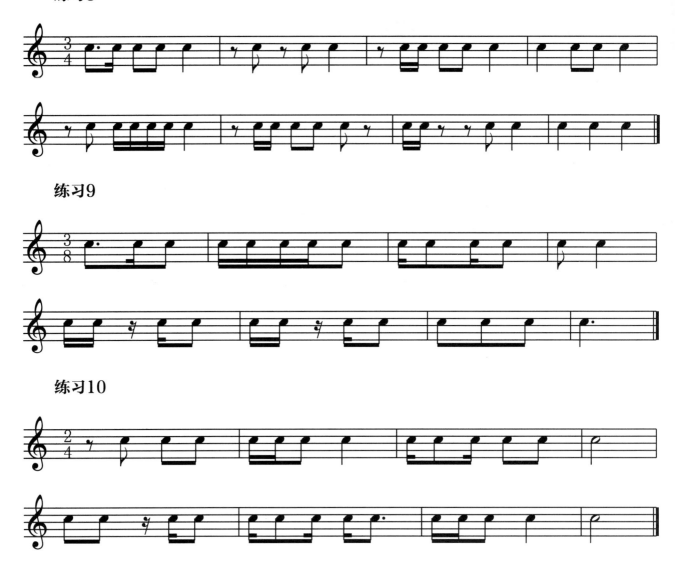

第二十八天
大、小调的变化形式

在大小调体系中，自然大小调式是基本调式，通过对自然大小调式中某些音的改变，产生了变化形式的大小调式，其中就包含了和声大调与和声小调式，以及下节中的旋律大调与旋律小调式。

一、和声大调式音阶结构

和声大调的特点是降低第Ⅵ级音，使得Ⅵ级与Ⅶ级之间形成了"增二度"。

和声大调相邻两音之间的音程关系为：全音、全音、半音、全音、半音、增二度、半音（概括为：全全半全半增半）。

二、和声小调式音阶结构

和声小调是最常使用的和声调式之一，其特点是升高自然小调的Ⅶ级音，从而使得Ⅵ级与Ⅶ级之间形成"增二度"。

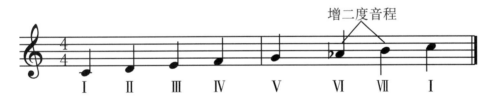

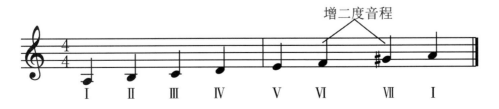

和声小调相邻两音之间的音程关系为：全音、半音、全音、全音、半音、增二度、半音（概括为：全半全全半增半）。

三、旋律大调式音阶结构

旋律大调也是自然大调式的变体，其特点是降低自然大调的下行Ⅵ级与Ⅶ级音。旋律大调仅在音阶下行时降低Ⅵ级与Ⅶ级音，在上行时其音阶与自然大调相同，没有升降号，且在旋律大调中没有增音程。

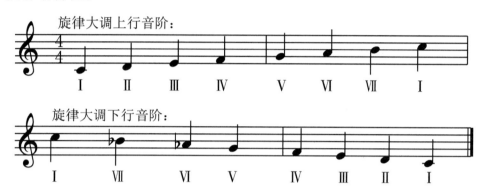

四、旋律小调式音阶结构

旋律小调的特点是升高自然小调在上行时的Ⅵ级与Ⅶ级音。旋律小调仅在音阶上行时升高Ⅵ级与Ⅶ级音，在下行时其音阶与自然小调相同，没有升降号，且在旋律小调中也没有增音程。

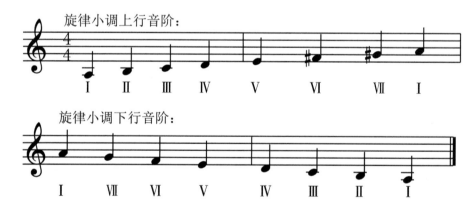

五、视唱与识谱练习

请用正确的音准练习演唱以下旋律，可以辅助电子琴、钢琴等固定音高乐器进行演唱，以提升演唱的音准。

练习1

《洋娃娃和小熊跳舞》
波兰儿歌

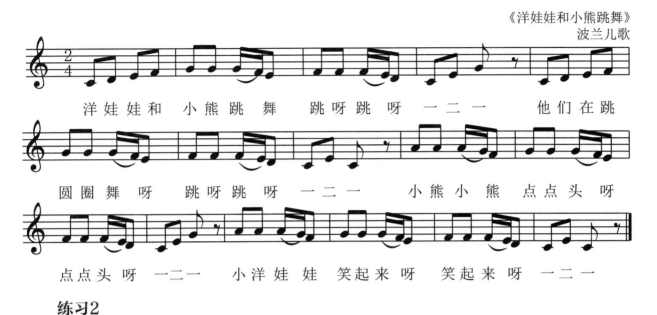

洋 娃 娃 和　小 熊 跳 舞　跳 呀 跳 呀　一 二 一　他 们 在 跳

圆 圈 舞 呀　跳 呀 跳 呀　一 二 一　小 熊 小 熊　点 点 头 呀

点 点 头 呀 一 二 一　小 洋 娃 娃 笑 起 来 呀　笑 起 来 呀 一 二 一

练习2

《玩具进行曲》
日本儿歌

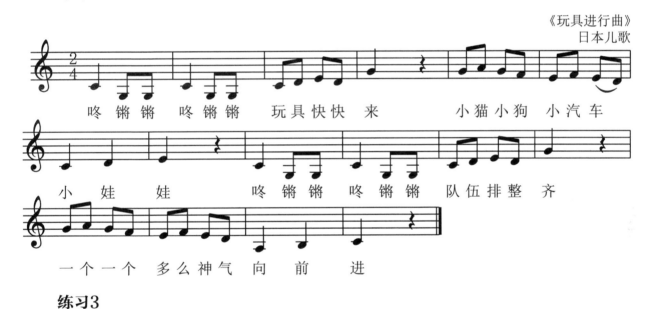

咚 锵 锵　咚 锵 锵　玩 具 快 快 来　小 猫 小 狗　小 汽 车

小 娃 娃　咚 锵 锵 咚 锵 锵 队 伍 排 整 齐

一 个 一 个 多 么 神 气 向 前 进

练习3

《红河谷》
加拿大民歌

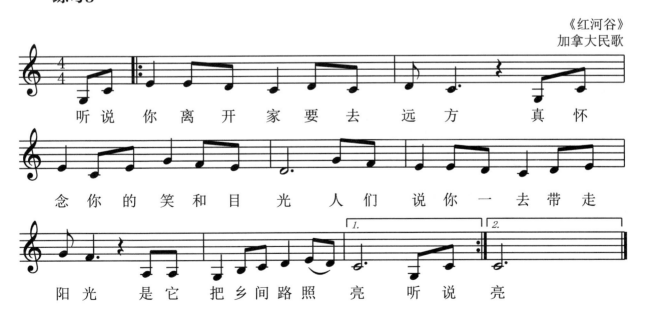

听 说 你 离 开 家 要 去 远 方 真 怀

念 你 的 笑 和 目 光 人 们 说 你 一 去 带 走

阳 光 是 它 把 乡 间 路 照 亮 听 说 亮

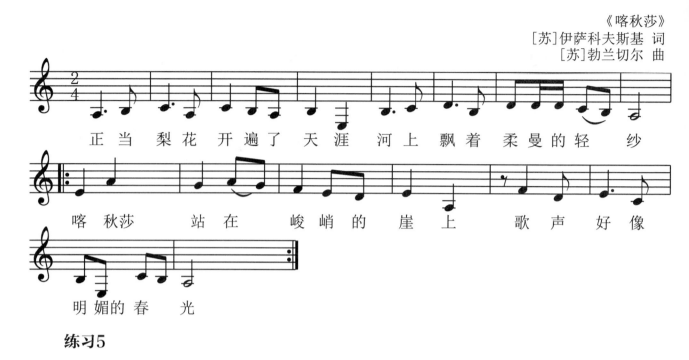

练习4

《喀秋莎》
[苏]伊萨科夫斯基 词
[苏]勃兰切尔 曲

正当 梨花 开遍了 天涯 河上 飘着 柔曼的轻 纱

喀 秋莎 站在 峻峭的 崖上 歌声 好像

明媚的春 光

练习5

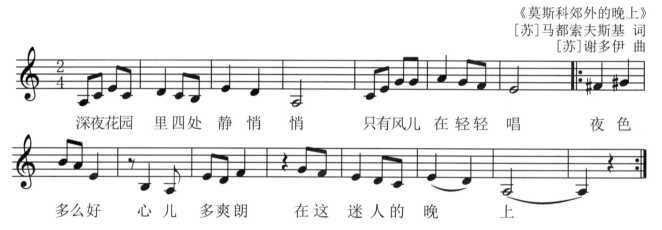

《莫斯科郊外的晚上》
[苏]马都索夫斯基 词
[苏]谢多伊 曲

深夜花园 里四处 静悄 悄 只有风儿 在轻轻 唱 夜 色

多么好 心儿 多爽朗 在这 迷人的 晚 上

六、练读节奏

请用"哒"念读下列音符节奏，每拍念1秒钟，可辅助节拍器进行练习。节拍器的速度可以根据需要自行调整。

练习6

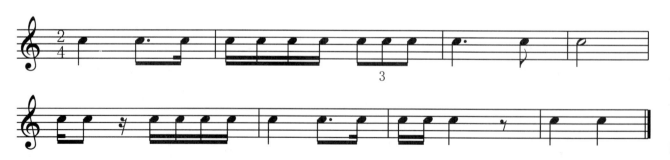

练习7

练习8

练习9

练习10

第二十九天

调号

一、调号的类型

在五线谱的记谱中，除C大调没有调号以外，其他各调用升号和降号表示各调式的调号。用升号调的称为"升种调"，用降号调的称为"降种调"。

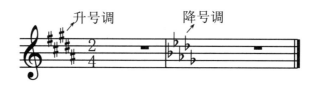

按大调式间相邻音程间的关系，取任意一音为主音，构成相应调式。为使得构成的调式符合大调式两音间的音程规律，要对某些音作升高半音或降低半音的变化，将所有的升号或降号标注于五线谱开始处，构成了该调式的"调号"。

二、升种调调号

"升种调"用一定数量的升号（♯）表示相应调式符号的调式。升号调的调号以C调为基础（因C调的调号没有升、降号），按纯五度的关系向上方移动而产生。如C大调没有升、降号，C音的上方纯五度为G音，故G调有一个升号。

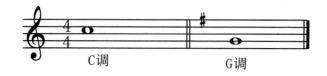

按自然大调音程间的关系（全全半全全全半），音名为F的音需要升高半音，为升F（♯F）。在G调中，升F音（♯F）唱作7（si）。

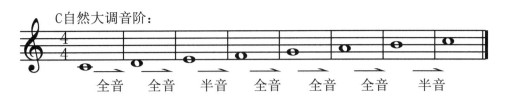

C自然大调音阶：

全音　全音　半音　全音　全音　全音　半音

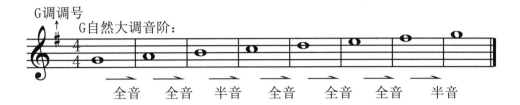

G调调号
G自然大调音阶：

全音　全音　半音　全音　全音　全音　半音

将升F音（♯F）的升号标注于谱号的右侧，表示该乐曲中所有的F音为升F音（♯F），构成G调的调号。

G音上方纯五度为D音，所以两个升号的调为"D调"。

G调　　　　　　　D调

按自然大调音程间的关系（全全半全全全半），音名为F的音需要升高半音，为升F（♯F）；音名为C的音需要升高半音，为升C（♯C）。在D调中，升F音（♯F）唱3（mi）；升C音（♯C）唱作7（si）。

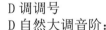

D调调号
D自然大调音阶：

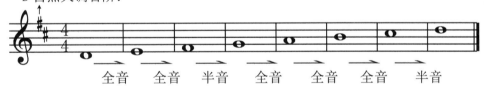

全音　全音　半音　全音　全音　全音　半音

将升F音（♯F）、升C音（♯C）的升号标注于谱号的右侧，表示该乐曲中所有的F音为升F音（♯F）、所有的C音为升C音（♯C），构成D调的调号。

根据同理可以推算出：

A调：三个升号，分别为♯F、♯C、♯G；

E调：四个升号，分别为♯F、♯C、♯G、♯D；

B调：五个升号，分别为♯F、♯C、♯G、♯D、♯A；

♯F调：六个升号，分别为♯F、♯C、♯G、♯D、♯A、♯E；

♯C调：七个升号，分别为♯F、♯C、♯G、♯D、♯A、♯E、♯B。

书写谱号时，按照先后顺序在五线谱中的调号书写与五线谱中各音的位置上。

三、降种调调号

　　"降种调"用一定数量的降号（♭）表示相应调式符号的调式。降号调的调号以C调为基础，按纯五度的关系向下移动而产生。如C大调没有升、降号，C音的下方纯五度为F音，故F调有一个降号。

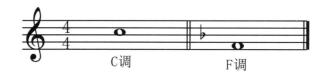

　　按自然大调音程间的关系（全全半全全全半），F调中音名为B的音需要降低半音，为降B（♭B），在F调中降B音（♭B）唱4（fa）。

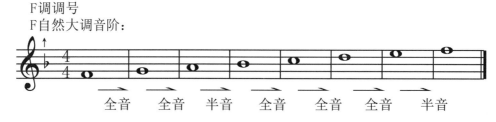

　　将降B（♭B）的降号标注于谱号的右侧，表示该乐谱中所有的B音均为降B（♭B），构成F调的调号。

　　根据以上方法可以推算出：

☆ ♭B自然大调：两个降号，分别为♭B、♭E；

☆ ♭E自然大调：三个降号，分别为♭B、♭E、♭A；

☆ ♭A自然大调：四个降号，分别为♭B、♭E、♭A、♭D；

☆ ♭D自然大调：五个降号，分别为♭B、♭E、♭A、♭D、♭G；

☆ ♭G自然大调：六个降号，分别为♭B、♭E、♭A、♭D、♭G、♭C；

☆ ♭C自然大调：七个降号，分别为♭B、♭E、♭A、♭D、♭G、♭C、♭F。

书写调号时，按先后顺序在五线谱中的调号书写于五线谱中各音的位置上。

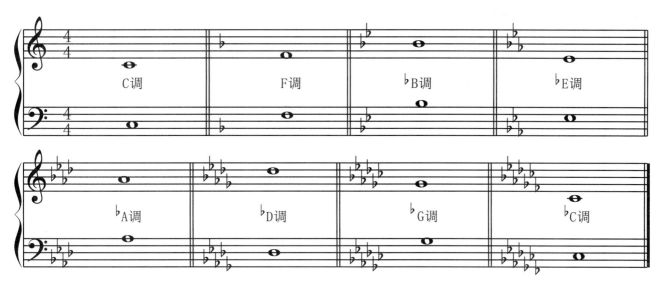

无论是识别升种调还是降种调，均有规律可循。识别升种调的方法是：看最后一个升号在五线谱中的位置是什么音。在此音的上方小二度即是该调的主音所在。如四个升号为"F、C、G、D"，最后一个音为"D"，D上方小二度为"E"音，故四个升号为"E调"。又如六个升号为："F、C、G、D、A、E"，最后一个音为"E"，E上方小二度为"F"音，故六个升号为"♯F调"。

识别降种调的方法是：除一个降号为F调外，其他各调通过降号调的倒数第二个降号所在位置为该调的主音。如四个降号为："B、E、A、D"，倒数第二个降号为"A"，故四个降号为♭A调。又如两个降号为："B、E"，倒数第二个降号为"B"，故两个降号为♭B调。

四、关系大小调调号

小调的特点是主音唱la，大调的特点是主音唱do。关系大小调的调号相同，即大调有几个升、降号，其关系小调就有几个升、降号。

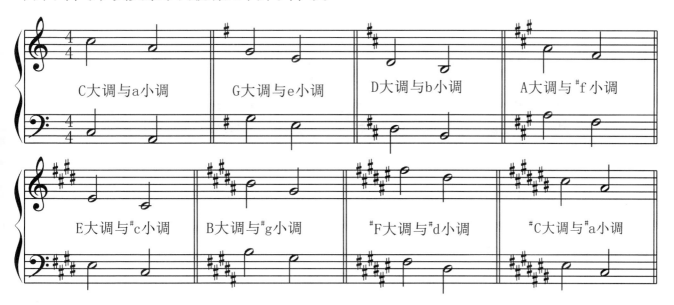

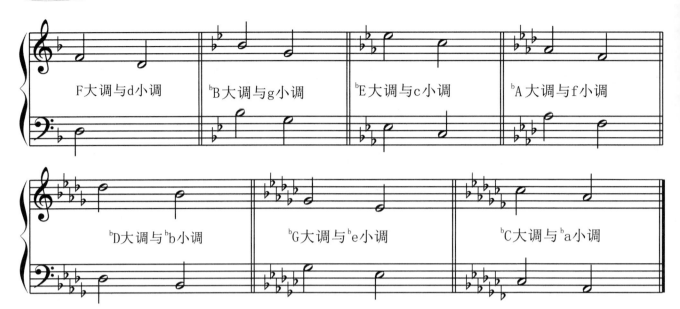

根据以上特点，在辨别大小调时一般看乐曲最后一小节的终止音。最后一小节终止于do音则为大调式；最后一小节终止于la音则为小调式。需要注意的是，中国的民族五声调式除外。

五、唱名法

在五线谱的识谱与视唱中有两种方法：固定调唱名法与首调唱名法。两种分类的前提是视唱曲目的调式为非C调，因C调在五线谱的记谱中调号没有升、降记号。而其他所有调式调号均有对应的升、降记号，这样就产生了两种演唱方法。

"固定调唱名法"指无论五线谱中的曲目为何种调式，均采用C调唱名法演唱，曲目中涉及的调号（升、降记号）唱出对应的音高。

C大调音阶中各音的唱名。

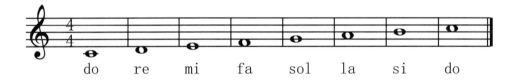

当曲目为G调时，仍按C调唱名演唱，但是F的音高要升高半音，唱#F（升fa）。

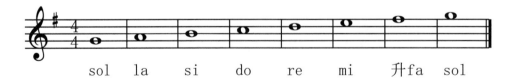

从以上两个调式的音阶唱名中可以看出，虽然调式不同但五线谱中各线与间的唱名均未发生变化，区别是G调曲目中的"fa"唱"升fa"。

"首调唱名法"是根据不同调式的主音确定"do"音位置的一种唱名法。如C调在五线谱中C音唱"do"，D调在五线谱中则是D音唱"do"。

C大调音阶中各音的唱名。

当曲目为G调时，则以G音主音唱"do"。

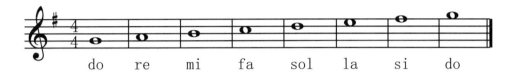

当曲目为G调时，按首调唱名法演唱的旋律与C调唱名相同，区别是音高位置发生了变化，同样唱"do"音的音名位置也发生了变化。

六、视唱与识谱练习

请使用正确的音准练习演唱以下旋律，可以辅助电子琴、钢琴等固定音高乐器进行演唱，以提升演唱的音准。

练习1

《小放牛》
河北民歌

练习2

《一分钱》
潘振声 词曲

我 在 马路边 捡到一分 钱 把它交给 警察叔叔

手里 边 叔叔拿着 钱 对我把头 点

我高兴地 说了声 叔叔再 见

练习3

《美丽的黄昏》
欧美童谣

啊那 黄昏 美丽的 黄 昏 美丽的 黄 昏

听那 钟声 美妙的 钟 声 美妙的 钟 声

叮 咚 叮 咚 叮 咚

练习4

《牧羊女》
捷克民歌

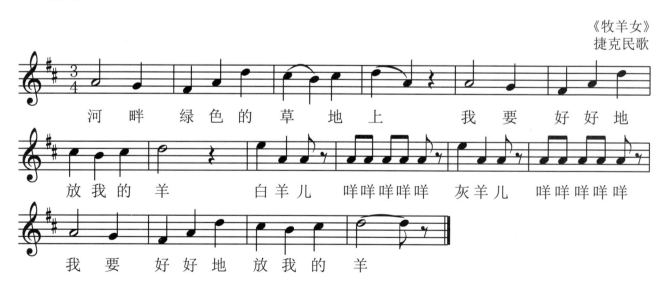

河畔 绿色的 草 地 上 我 要 好 好 地

放我的 羊 白羊儿 咩咩咩咩咩 灰羊儿 咩咩咩咩咩

我 要 好 好 地 放我的 羊

练习5

《我爱北京天安门》
金果临 词
金月苓 曲

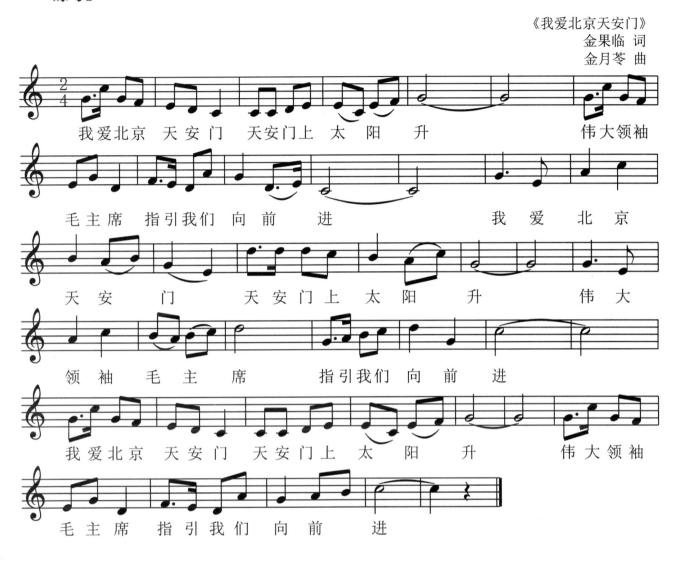

我爱北京 天安门 天安门上 太阳 升 伟大领袖

毛主席 指引我们 向 前 进 我 爱 北 京

天 安 门 天安门上 太阳升 伟 大

领 袖 毛 主 席 指引我们 向 前 进

我爱北京 天安门 天安门上 太 阳 升 伟大领袖

毛主席 指引我们 向 前 进

七、练读节奏

请用"哒"念读下列音符节奏，每拍念1秒钟，可辅助节拍器进行练习。节拍器的速度可以根据需要自行调整。

练习6

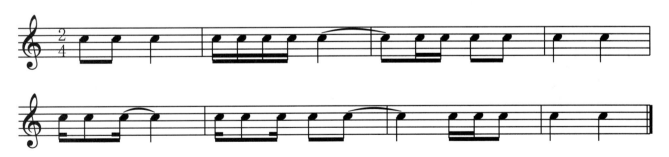

练习7

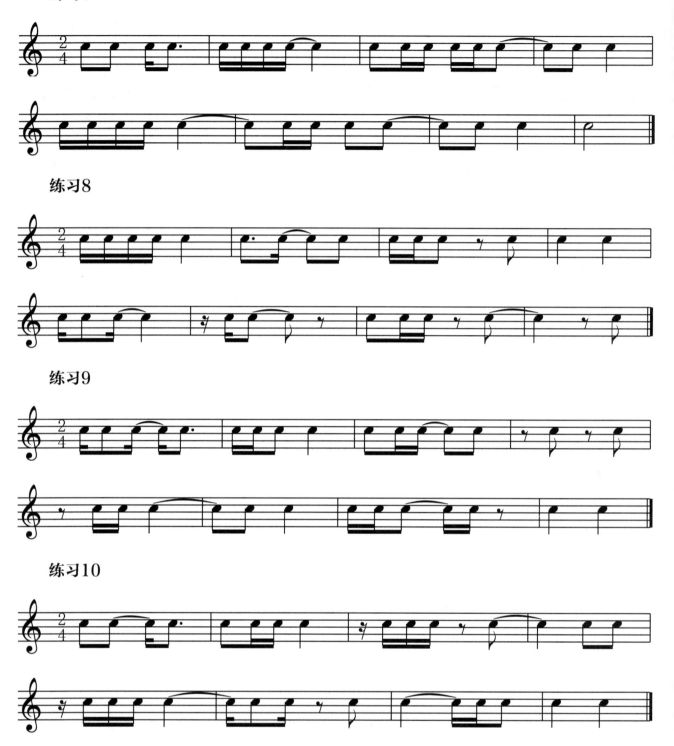

练习8

练习9

练习10

第三十天
民族五声调式

一、民族五声调式

调式的种类纷繁，除西洋大小调以外，世界各国都有着各具特色的调式类型。我国是一个多民族国家，各个民族音乐使用的调式有所不同，但是使用最为广泛的是"五声调式"与"七声调式"。五声调式是我国民族音乐主要的调式体系。五声调式与西洋大、小调式的区别是没有fa和si两个音，而是由五个音构成，按音高次序从低音到高音依次为do、re、mi、sol、la。五声调式中的五个音用五个中文汉字表示为：宫、商、角、徵、羽，称为"五声音阶"。五声调式的特点是音阶中没有小二度。

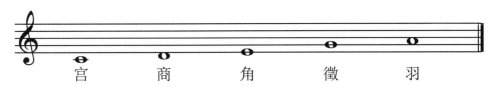

宫　　商　　角　　徵　　羽

在五声音阶中，这五个音均可以作为主音来构成不同音阶，从而形成不同的调式。每个调式音阶的名称由主音的汉字名称命名，如以宫音为调式主音的五声音阶称为"五声宫调式"；以徵音为调式主音的五声音阶称为"五声徵调式"。在音级标记上，为了统一，标记方法五声音阶的标记级数与大小调的音级标记方式相同。

由于五声调式中的五个正音均可作为主音，因此在表述调式时，需要在调式名称前明确主音的音高位置。如以C为主音的五声宫调式应表述为"C五声宫调式"；以D为主音的五声商调式表述为"D五声商调式"；以E为主音的五声角调式表述为"E五声角调式"；以G为主音的五声徵调式表述为"G五声徵调式"；以A为主音的五声羽调式表述为"A五声羽调式"。

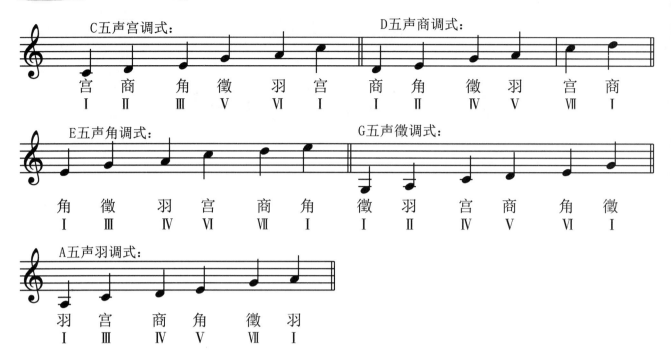

C五声宫调式：

宫　商　角　徵　羽　宫
Ⅰ　Ⅱ　Ⅲ　Ⅴ　Ⅵ　Ⅰ

D五声商调式：

商　角　徵　羽　宫　商
Ⅰ　Ⅱ　Ⅳ　Ⅴ　Ⅶ　Ⅰ

E五声角调式：

角　徵　羽　宫　商　角
Ⅰ　Ⅲ　Ⅳ　Ⅵ　Ⅶ　Ⅰ

G五声徵调式：

徵　羽　宫　商　角　徵
Ⅰ　Ⅱ　Ⅳ　Ⅴ　Ⅵ　Ⅰ

A五声羽调式：

羽　宫　商　角　徵　羽
Ⅰ　Ⅲ　Ⅳ　Ⅴ　Ⅶ　Ⅰ

　　宫音相同而主音不同的调式之间，我们称之为"同宫系统"调。而包含五声音阶的则称为五声同宫系统调。如在C宫系统调中，包含了C宫调、D商调、E角调、G徵调和A羽调。同宫系统的特点是，尽管各调的主音不同，但各音阶中的宫音音高位置均为C音，且各调的调号也相同。

二、视唱与识谱练习

　　请使用正确的音准练习演唱以下旋律，可以辅助电子琴、钢琴等固定音高乐器进行演唱，以提升演唱的音准。

练习1

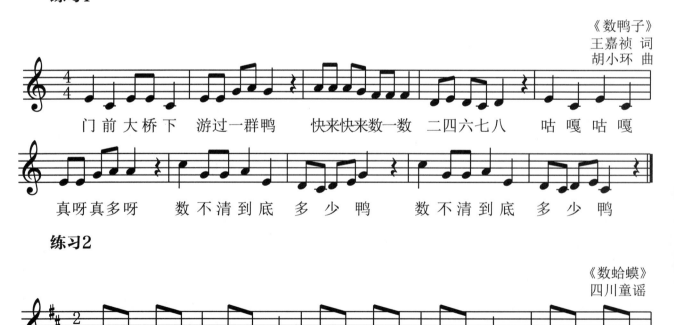

《数鸭子》
王嘉祯 词
胡小环 曲

门前 大桥 下　游过 一群 鸭　快来 快来 数一数　二四 六七 八　咕 嘎 咕 嘎

真呀 真多 呀　数不 清到 底　多 少 鸭　数不 清到 底　多 少 鸭

练习2

《数蛤蟆》
四川童谣

一只 蛤蟆 几张 嘴 几只 眼睛 几条 腿 蛤蟆 怎样

跳 下 水 呀　　蛤 蟆 跳 下 水　叫 的 啥　　蛤 蟆 跳 下 水　叫 的 啥

呱　　呱 咕 儿 呱

练习3

《丢红鞋》
东北民歌

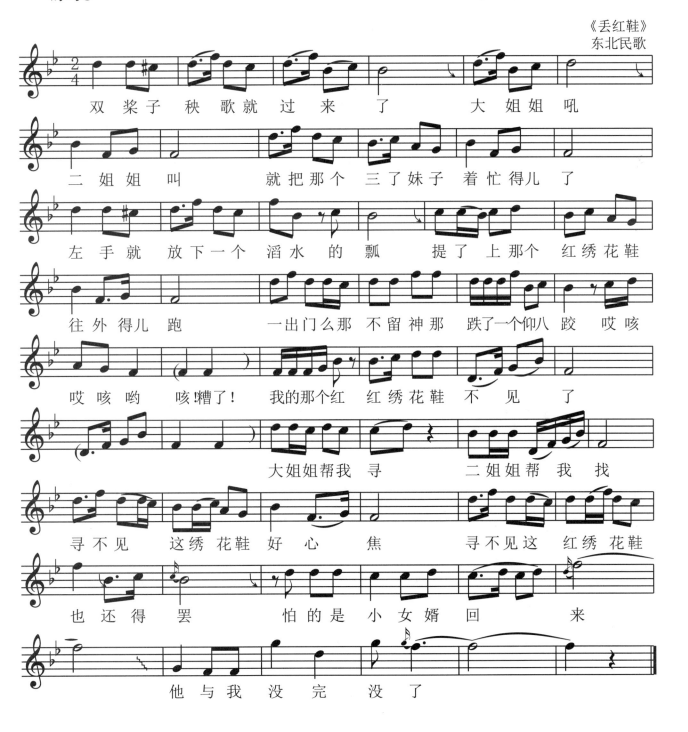

双 桨 子 秧 歌 就 过 来 了　　大 姐 姐 吼

二 姐 姐 叫　　就 把 那 个 三 了 妹 子 着 忙 得 儿 了

左 手 就 放 下 一 个 滔 水 的 瓢　　提 了 上 那 个 红 绣 花 鞋

往 外 得 儿 跑　　一 出 门 么 那 不 留 神 那 跌 了 一 个 仰 八 跤 哎 咳

哎 咳 哟　咳!糟 了!　我 的 那 个 红 红 绣 花 鞋 不 见 了

大 姐 姐 帮 我 寻　　二 姐 姐 帮 我 找

寻 不 见 这 绣 花 鞋 好 心 焦　　寻 不 见 这 红 绣 花 鞋

也 还 得 罢　　怕 的 是 小 女 婿 回 来

他 与 我 没 完 没 了

练习4

《茉莉花》
中国民歌

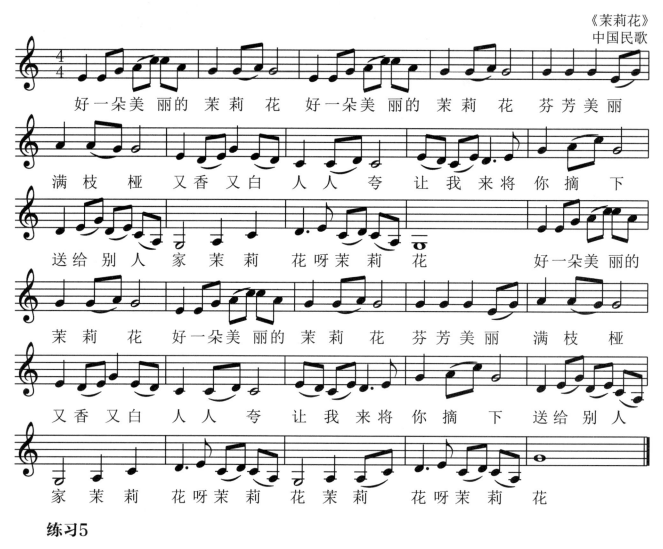

好一朵美丽的 茉莉花 好一朵美丽的 茉莉 花 芬芳美丽

满枝桠 又香又白 人人夸 让 我 来 将 你 摘 下

送给别人 家 茉 莉 花呀茉 莉 花 好一朵美丽的

茉莉花 好一朵美丽的 茉莉 花 芬芳美丽 满枝桠

又香又白 人人 夸 让我来将你摘 下 送给别人

家 茉 莉 花呀茉 莉 花 茉 莉 花呀茉 莉 花

练习5

《孟姜女》
江苏民歌

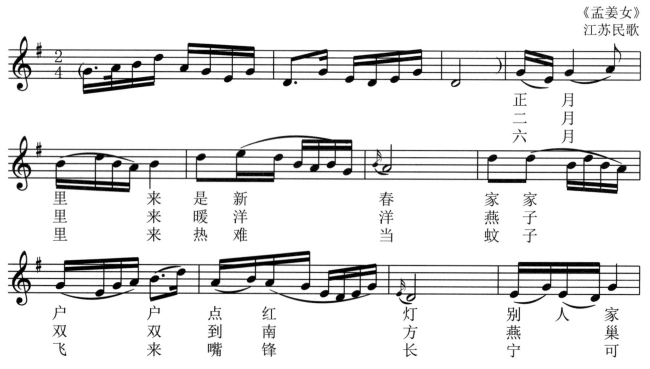

正　月　月
二　六　月

里　　来　是　新　　　春　家　家
里　　来　来　暖洋　　洋　家燕　子
里　　来　来　热难　　当　蚊　子

户　　户　点　红　　灯　别　人　家
双　双　到　南　方　长　燕　巢　可
飞　来　嘴　锋　　　　宁

144

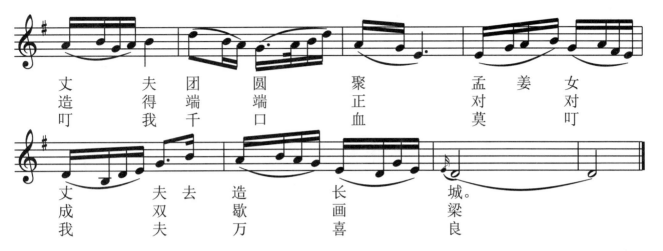

丈造叮 夫得我 团端千 圆端口 聚正血 孟对莫 女对叮
丈成我 夫双夫 去 造歇万 长画喜 城。梁良

三、练续节奏

请用"哒"念读下列音符节奏，每拍念1秒钟，可辅助节拍器进行练习。节拍器的速度可以根据需要自行调整。

练习6

练习7

练习8

练习9

练习10

第三十一天
民族七声调式

一、民族七声调式

民族七声调式音阶是在五声调式音阶的基础上变化而来的。七声音阶由七个音构成，在五声音阶之外增加的两个音被称为"偏音"。七声音阶中的偏音有四个音，分别为：fa（清角）、升fa（变徵）、si（变宫）、降si（闰）。在五声音阶基础上增加其中不同的两个偏音，会构成不同的七声调式音阶。根据不同的组合形式，七声音阶分为以下三种：

1. 清乐音阶：也称为下徵音阶，它在五声音阶的基础上增加了"清角"与"变宫"两个音。

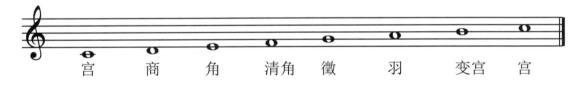

2. 雅乐音阶：也称为正声音阶，它在五声音阶的基础上增加了"变徵"与"变宫"两个音。

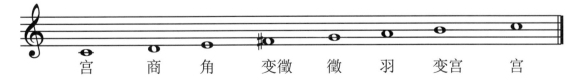

3. 燕乐音阶：也称为清商音阶，它在五声音阶的基础上增加了"清角"与"闰"两个音。

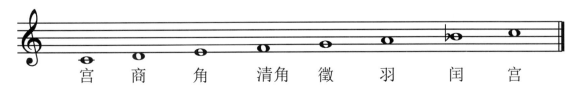

二、视唱与识谱练习

请使用正确的音准练习演唱以下旋律，可以辅助电子琴、钢琴等固定音高乐器进行演唱，以提升演唱的音准。

练习1

《凤阳歌》
安徽民歌

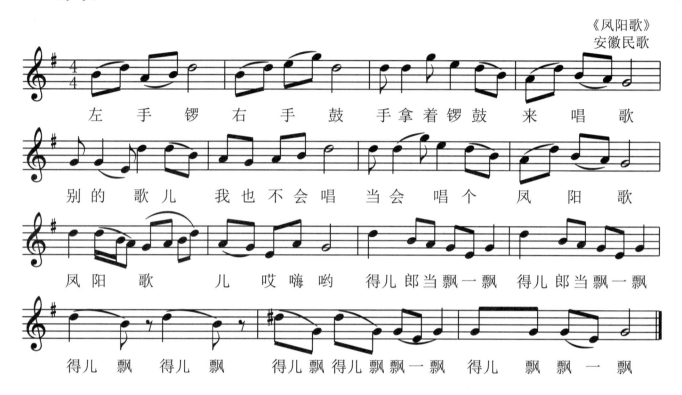

练习2

《嘎达梅林》
内蒙古民歌

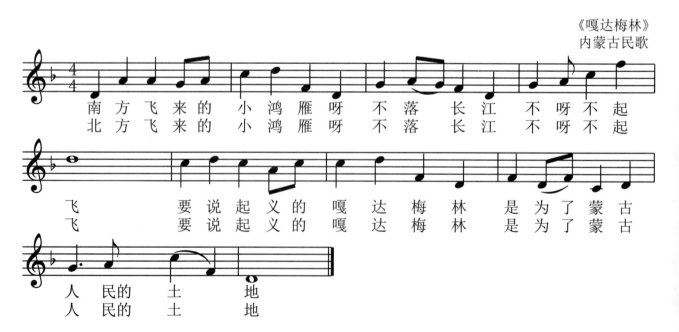

练习3

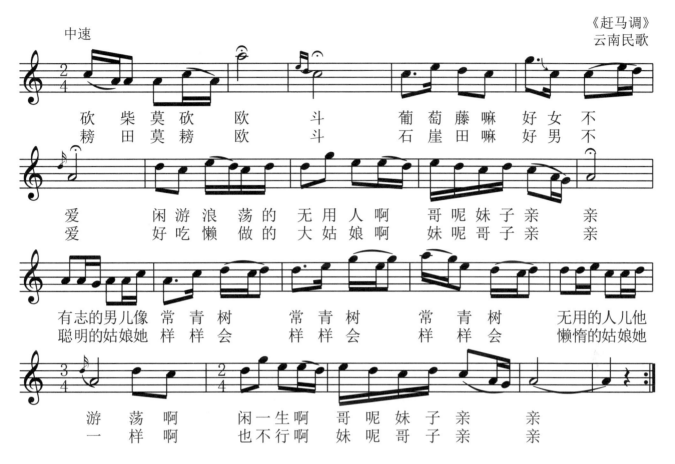

练习4

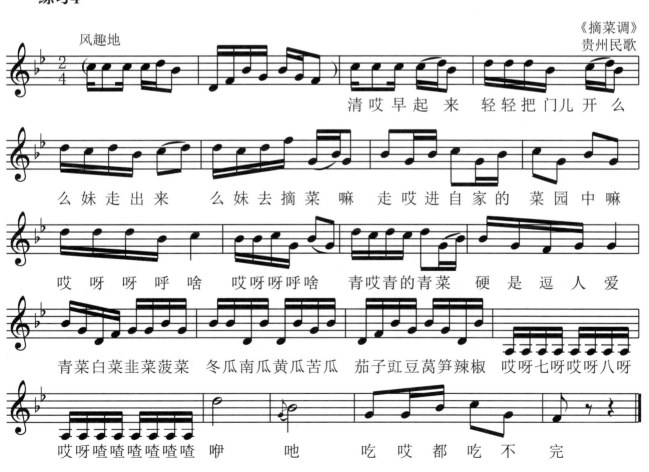

练习5

《采花》
四川民歌

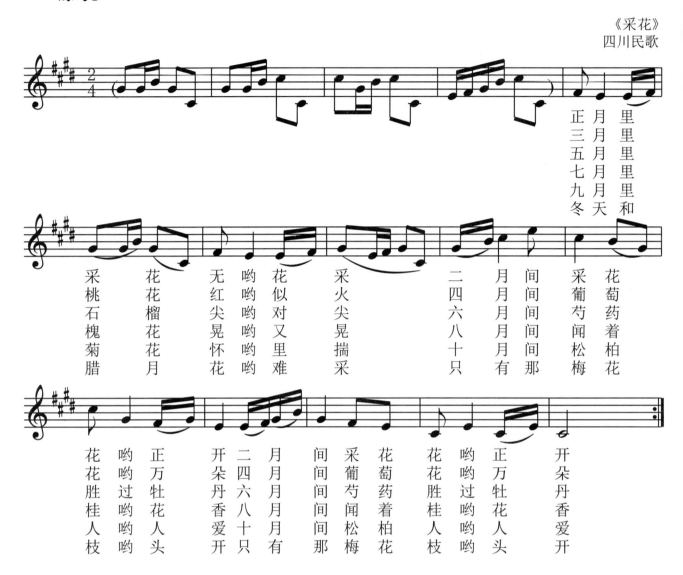

三、练读节奏

请用"哒"念读下列音符节奏，每拍念1秒钟，可辅助节拍器进行练习。节拍器的速度可以根据需要自行调整。

练习6

练习7

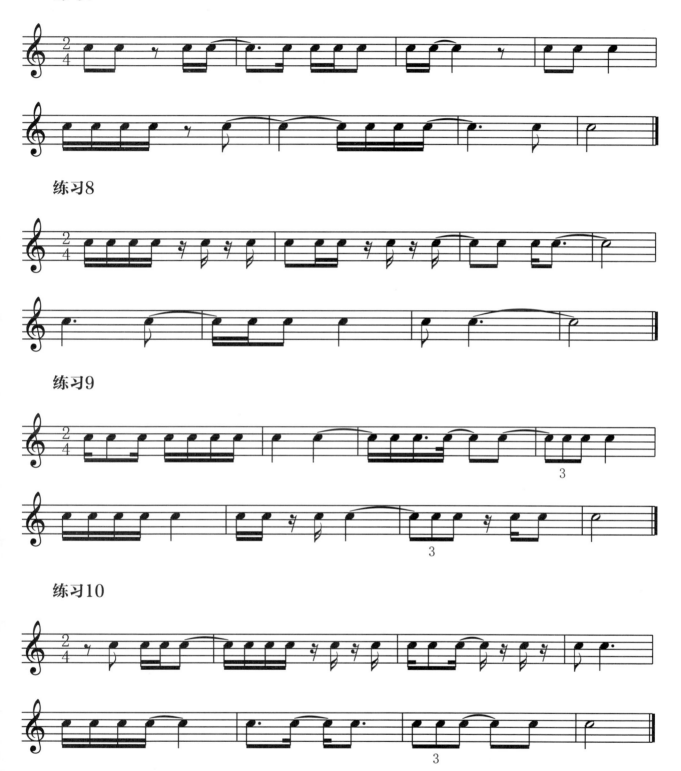

练习8

练习9

练习10

附录1：一升一降的识谱与视唱练习

练习1

《阿里山的姑娘》
台湾民歌

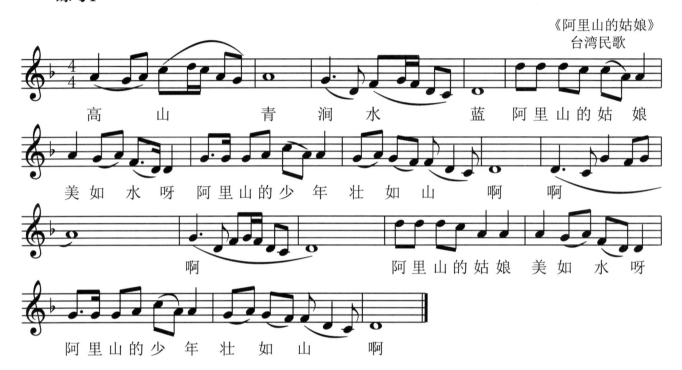

高　山　青　涧　水　蓝　阿里山的姑　娘

美如水呀阿里山的少　年　壮如山　啊　啊

啊　　　　阿里山的姑娘　美如　水呀

阿里山的少　年　壮如山　啊

练习2

《八月桂花遍地开》
大别山民歌

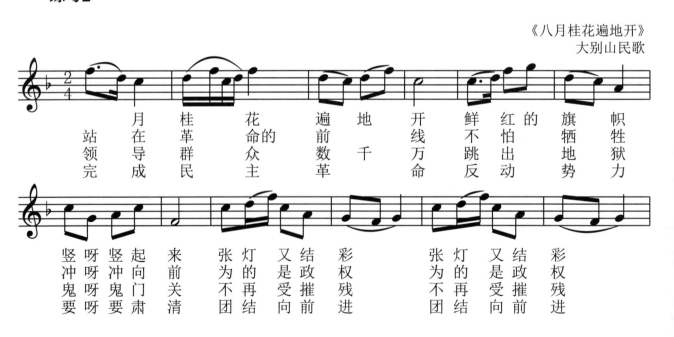

光	辉	灿	烂	闪	出	新	世	界	亲	爱	的	工	友	们	呐
工	农	专	政	如	今	已	实	现	亲	爱	的	工	友	们	呐
封	建	制	度	彻	底	要	推	翻	亲	爱	的	工	友	们	呐
政	府	就	是	我	们	的	家	庭	亲	爱	的	工	友	们	呐

亲	爱	的	农	友	们	呐	唱	一	曲	里	国	际	歌	庆	祝	苏	维	埃	天
亲	爱	的	农	友	们	呐	今	日	建	级	是	我	度	解	放	的	一	才	翻
亲	爱	的	农	有	们	呐	封	阶	建	级	制	消	灭	定	能	要	享	太	平
亲	爱	的	农	友	们	呐	把	阶	级	消	灭	尽	才	能	享	太	平		

练习3

《北风吹》
贺敬之 词
张鲁 马可 曲

稍慢 天真地

北	风	那	个	吹	雪	花	那	个	飘	雪	花	儿	那	个	飘	飘	
爹	出	门	去	躲	账	雪	整	七	那	个	天	三	十	那	个	晚	上
大	婶	给	了	玉	菱	子	面	我	等	我	的	爹	爹				

年	来	到	年	我	盼	爹	爹	心	中	急
还	没	回	还							
回	家	过								

等爹 回 来 心 欢 喜 爹爹带回 白 面 来

欢欢喜喜 过 个 年 欢欢 喜喜 过 个 年

练习4

《布谷鸟》
安子 词曲

我 是 森 林 中 的 布 谷 鸟 家 住 在 美 丽 的 半 山 腰
春 天 过 去 居 然 是 夏 天 夏 天 过 去 原 来 是 秋 天

看 太 阳 落 下 去 又 回 来 世 界 太 多 美 妙
秋 天 过 去 就 算 是 冬 天 从 来 没 有 烦 恼

蝴 蝶 跳 着 动 人 的 舞 蹈 她 的 秘 密 没 有 人 知 道
没 有 花 香 也 没 有 树 高 也 没 有 迷 人 的 外 表

美 丽 的 白 云 悄 悄 哭 泣 那 是 雨 水 的 味 道 清
但 我 会 陪 你 直 到 老 什 么 也 不 会 计 较 生

晨 的 阳 光 照 大 地 美 丽 的 天 空 还
命 的 转 换 在 一 瞬 间 希 望 的 呼 喊

有 多 高 布 谷 鸟 在 声 声 叫 唱 着 动 人 的 歌 谣
在 天 边

歌 声 唱 给 那 悲 伤 地 人 把 一 切 都 忘 掉 要 飞 到 天 涯 海 角

我 是 勇 敢 的 小 鸟 哪 里 有 永 恒 的 微 笑 给 我 温 暖 的 怀 抱

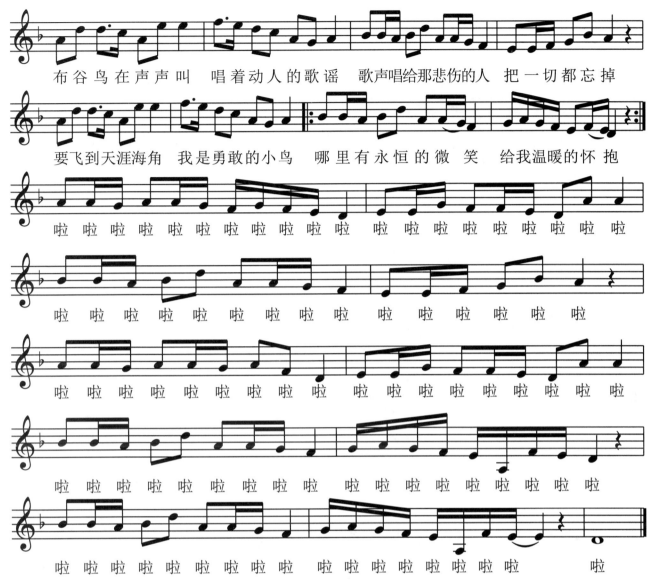

布谷鸟在声声叫 唱着动人的歌谣 歌声唱给那悲伤的人 把一切都忘掉

要飞到天涯海角 我是勇敢的小鸟 哪里有永恒的微 笑 给我温暖的怀 抱

啦 啦 啦 啦 啦 啦 啦 啦 啦 啦 啦 啦 啦 啦 啦 啦 啦 啦 啦 啦

啦 啦 啦 啦 啦 啦 啦 啦 啦 啦 啦 啦 啦 啦 啦 啦

啦 啦 啦 啦 啦 啦 啦 啦 啦 啦 啦 啦 啦 啦 啦 啦 啦

啦 啦 啦 啦 啦 啦 啦 啦 啦 啦 啦 啦 啦 啦 啦 啦 啦

啦 啦 啦 啦 啦 啦 啦 啦 啦 啦 啦 啦 啦 啦 啦 啦 啦 啦

练习5

《毕业歌》
田汉 词
聂耳 曲

进行曲速度

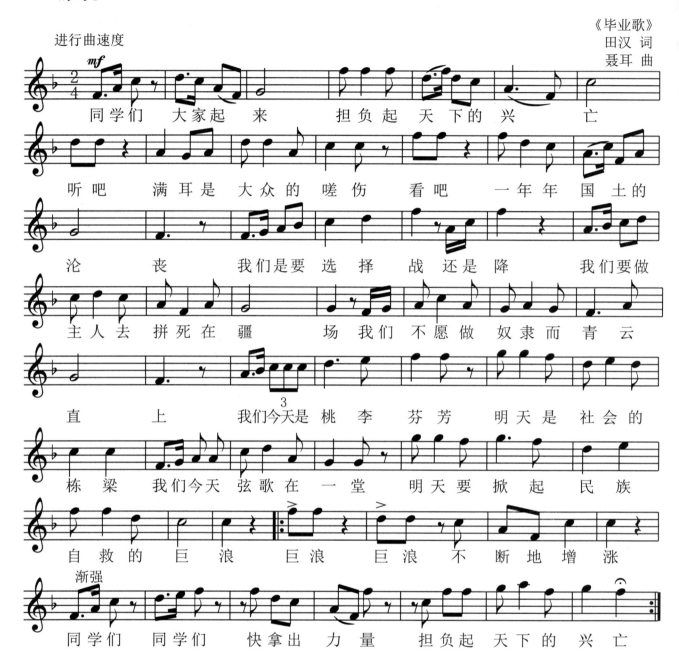

同学们 大家起 来 担负起 天下的 兴 亡

听吧 满耳是 大众的 嗟伤 看吧 一年年 国 土的

沦 丧 我们是要 选 择 战还是 降 我们要做

主人去 拼死在 疆 场 我们 不愿做 奴隶而 青云

直 上 我们今天是 桃 李 芬芳 明天是 社会的

栋 梁 我们今天 弦歌在 一 堂 明天要 掀 起 民 族

自救的 巨 浪 巨 浪 巨 浪 不 断地 增 涨

渐强

同学们 同学们 快拿出 力 量 担负起 天下的 兴 亡

练习6

《猜调》
云南民歌

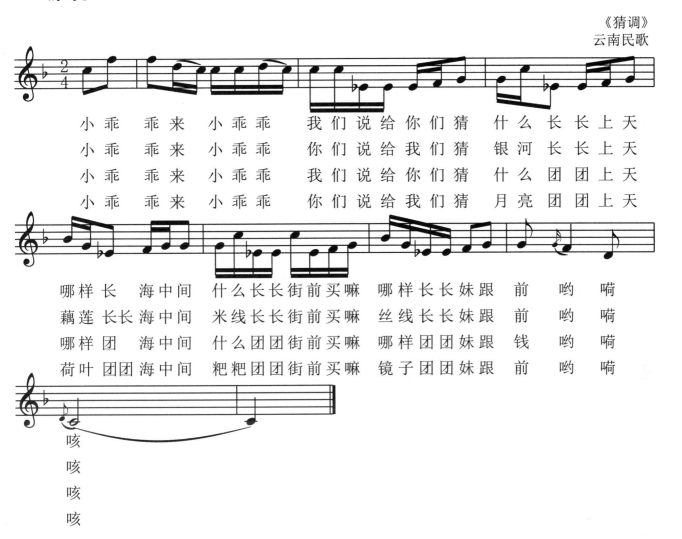

小乖　乖来　小乖乖　　我们说给你们猜　什么长长上天
小乖　乖来　小乖乖　　你们说给我们猜　银河长长上天
小乖　乖来　小乖乖　　我们说给你们猜　什么团团上天
小乖　乖来　小乖乖　　你们说给我们猜　月亮团团上天

哪样长　海中间　什么长长街前买嘛　哪样长长妹跟　前　哟　嗬
藕莲长长海中间　米线长长街前买嘛　丝线长长妹跟　前　哟　嗬
哪样团　海中间　什么团团街前买嘛　哪样团团妹跟　钱　哟　嗬
荷叶团团海中间　粑粑团团街前买嘛　镜子团团妹跟　前　哟　嗬

咳
咳
咳
咳

练习7

《采茶灯》
福建民歌

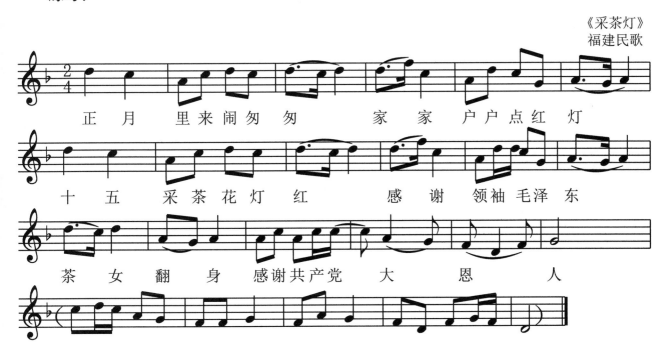

正　月　里来闹匆匆　　家　家　户户点红灯

十　五　采茶花灯红　　感　谢　领袖毛泽东

茶　女　翻　身　感谢共产党　大　恩　人

练习8

《草原上升起不落的太阳》
美丽其格 词曲

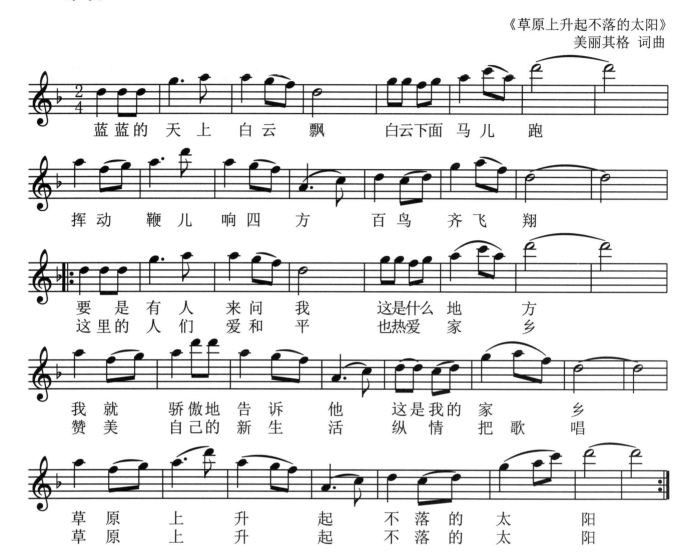

蓝蓝的 天上 白云 飘　白云下面 马儿 跑

挥动 鞭儿 响四 方　百鸟 齐飞 翔

要是 有人 来问 我　这是什么 地 方
这里的 人们 爱和 平　也热爱 家 乡

我就 骄傲地 告诉 他　这是我的 家 乡
赞美 自己的 新生 活　纵情 把歌 唱

草原 上 升起 不落的 太 阳
草原 上 升起 不落的 太 阳

练习9

《城里的月光》
陈佳明 词曲

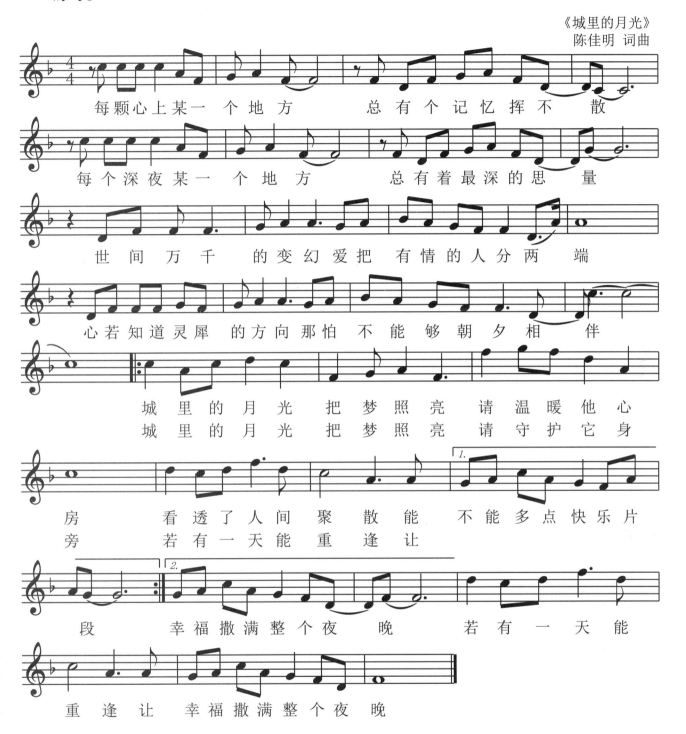

每颗心上某一 个地方 总有个记忆挥不 散

每个深夜某一 个地方 总有着最深的思 量

世间万千 的变幻爱把 有情的人分两 端

心若知道灵犀 的方向那怕 不能够朝夕相 伴

城里的月光 把梦照亮 请温暖他心
城里的月光 把梦照亮 请守护它身

房 看透了人间聚 散能 不能多点快乐片
旁 若有一天能重 逢让

段 幸福撒满整个夜 晚 若有一天能

重逢让幸福撒满整个夜 晚

练习10

《乘着歌声的翅膀》
[德]海 涅 词
[德]门德尔松 曲

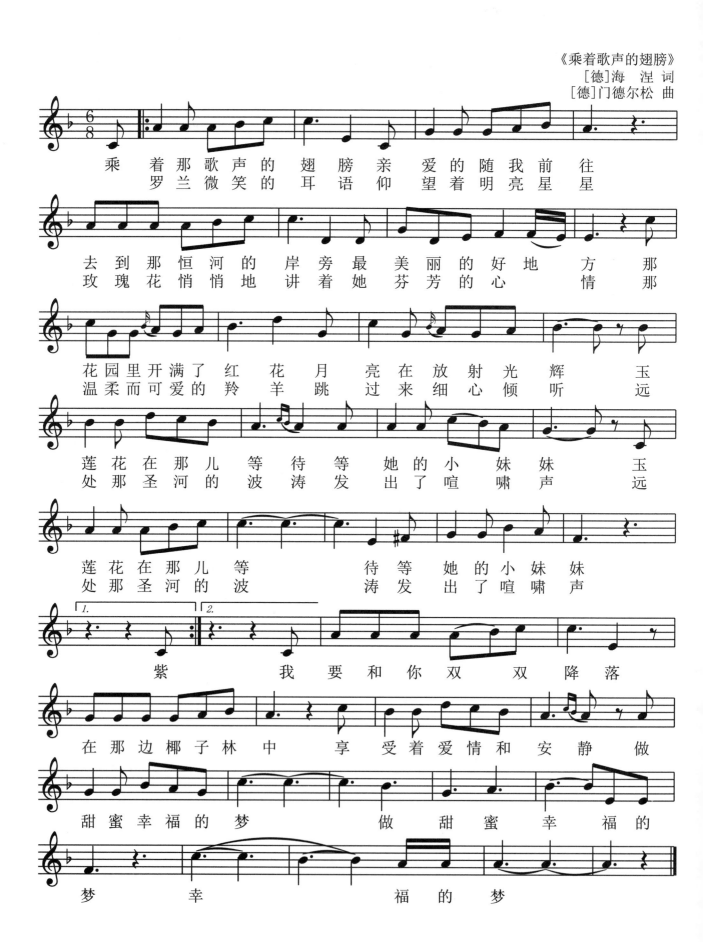

乘 着那 歌声的 翅膀亲 爱的随我 前 往
罗 兰微 笑的 耳语仰 望着明亮 星 星

去 到那 恒河的 岸旁最 美丽的 好地 方 那
玫 瑰花 悄悄地 讲着她 芬芳的 心 情 那

花 园里开满了 红 花月 亮在 放射 光辉 玉
温 柔而可爱的 羚 羊跳 过来 细心 倾听 远

莲 花在那 儿 等 待等 她的 小 妹妹 玉
处 那圣河的 波 涛发 出了 喧 啸声 远

莲 花在那 儿 等 待 等 她的 小 妹妹
处 那圣河的 波 涛 发 出了 喧 啸声

1.　　　　2.

紫 我 要和 你双 双降 落

在 那边椰子 林中 享 受着爱情 和安 静 做

甜 蜜幸福的 梦 做 甜 蜜 幸 福的

梦 幸 福的 梦

练习11

《虫儿飞》
林夕 词
陈光荣 曲

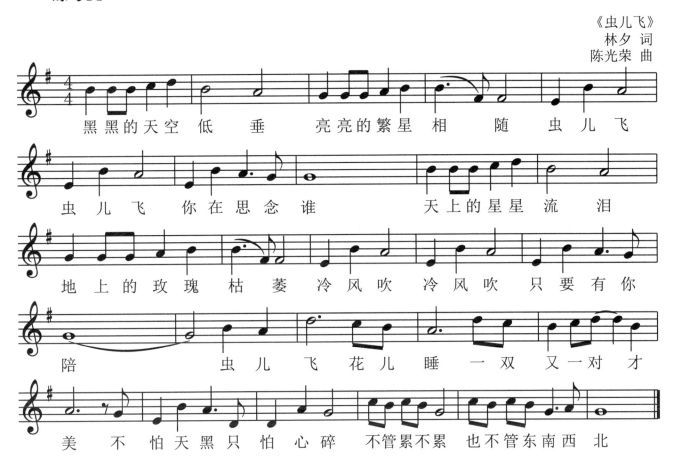

黑黑的天空低 垂 亮亮的繁星相 随 虫儿飞
虫儿飞 你在思念谁 天上的星星流 泪
地上的玫瑰枯萎 冷风吹 冷风吹 只要有你
陪 虫儿飞 花儿睡 一双又一对 才
美 不怕天黑只怕心碎 不管累不累 也不管东南西 北

练习12

《大海啊，故乡》
王立平 词曲

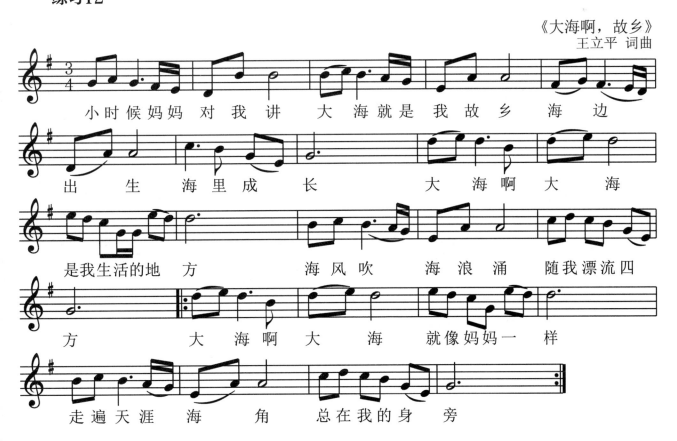

小时候妈妈对我讲 大海就是我故乡 海边
出 生海里成长 大海啊大海
是我生活的地 方 海风吹 海浪涌 随我漂流四
方 大海啊大海 就像妈妈一样
走遍天涯海 角 总在我的身 旁

练习13

《孤勇者》
唐恬 词 钱雷 曲

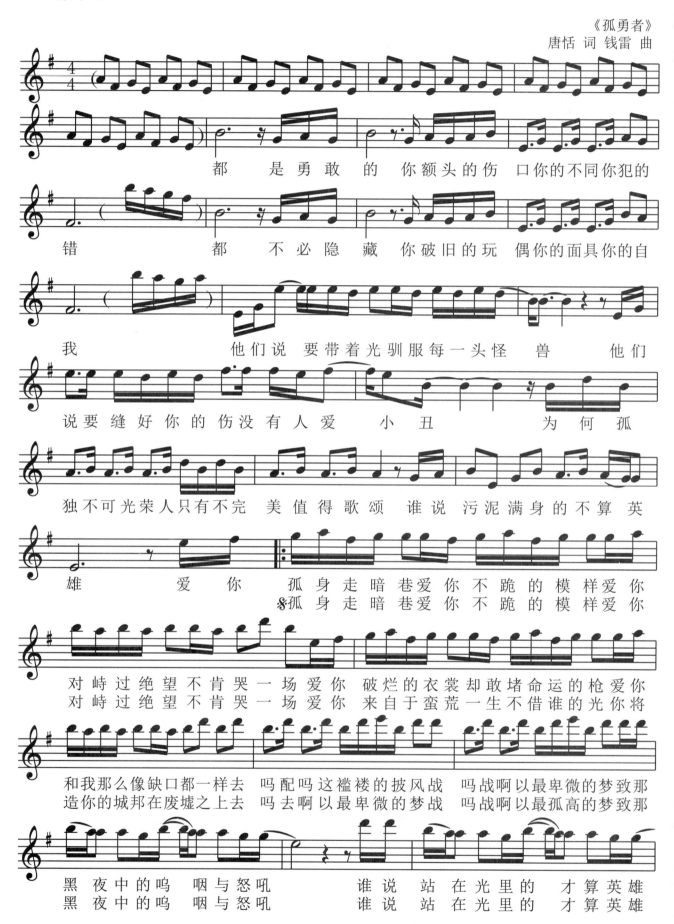

都 是勇敢的 你额头的伤 口你的不同你犯的
错 都 不必隐藏 你破旧的玩 偶你的面具你的自
我 他们说 要带着光驯服每一头怪 兽 他们
说要缝好你的伤没有人爱 小 丑 为 何孤
独不可光荣人只有不完 美值得歌颂 谁说 污泥满身的不算 英
雄 爱你 孤身走暗巷爱你不跪的模样爱你
孤身走暗巷爱你不跪的模样爱你
对峙过绝望不肯哭一场爱你 破烂的衣裳却敢堵命运的枪爱你
对峙过绝望不肯哭一场爱你 来自于蛮荒一生不借谁的光你将
和我那么像缺口都一样去 吗配吗这褴褛的披风战 吗战啊以最卑微的梦致那
造你的城邦在废墟之上去 吗去啊以最卑微的梦战 吗战啊以最孤高的梦致那
黑 夜中的呜 咽与怒吼 谁说 站 在光里的 才算英雄
黑 夜中的呜 咽与怒吼 谁说 站 在光里的 才算英雄

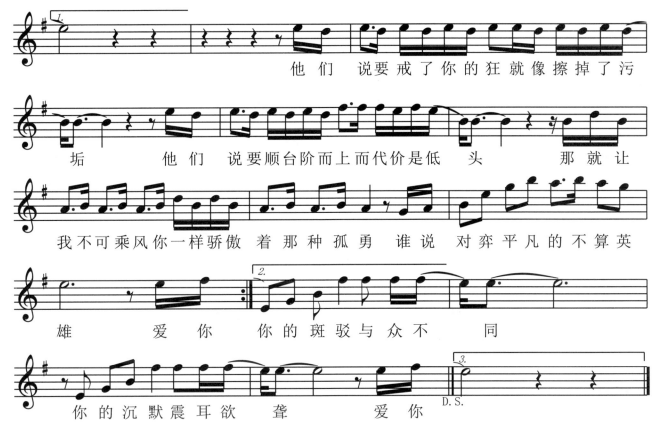

他 们　说要戒了你的狂就像擦掉了污

垢　　　他 们　说要顺台阶而上而代价是低　头　　　那就让

我不可乘风你一样骄傲　着那种孤勇　谁说　对弈平凡的不算英

雄　爱 你　你的斑驳与众不　　同

你的沉默震耳欲　聋　　　爱你

练习14

《歌唱祖国》
王莘 词曲

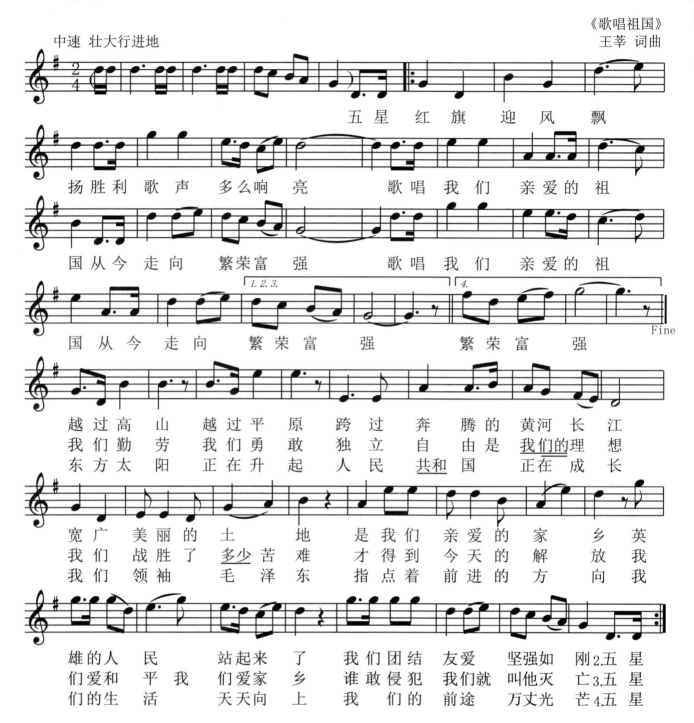

中速 壮大行进地

五 星 红 旗 迎 风 飘

扬 胜 利 歌 声 多 么 响 亮　　歌 唱 我 们 亲 爱 的 祖

国 从 今 走 向 繁 荣 富 强　　歌 唱 我 们 亲 爱 的 祖

1. 2. 3.　　　　　4.　　Fine

国 从 今 走 向 繁 荣 富 强　　繁 荣 富 强

越 过 高 山 越 过 平 原 跨 过 奔 腾 的 黄 河 长 江
我 们 勤 劳 我 们 勇 敢 独 立 自 由 是 我们的 理 想
东 方 太 阳 正 在 升 起 人 民 共和 国 正 在 成 长

宽 广 美 丽 的 土 地 是 我 们 亲 爱 的 家 乡 英
我 们 战 胜 了 多少 苦 难 才 得 到 今 天 的 解 放 我
我 们 领 袖 毛 泽 东 指 点 着 前 进 的 方 向 我

雄 的 人 民 站 起 来 了 我 们 团 结 友 爱 坚 强 如 刚 2.五 星
们 爱 和 平 我 们 爱 家 乡 谁 敢 侵 犯 我 们 就 叫 他 灭 亡 3.五 星
们 的 生 活 天 天 向 上 我 们 的 前 途 万 丈 光 芒 4.五 星

164

练习15

《鼓浪屿之波》
张黎 红曙 词
钟立民 曲

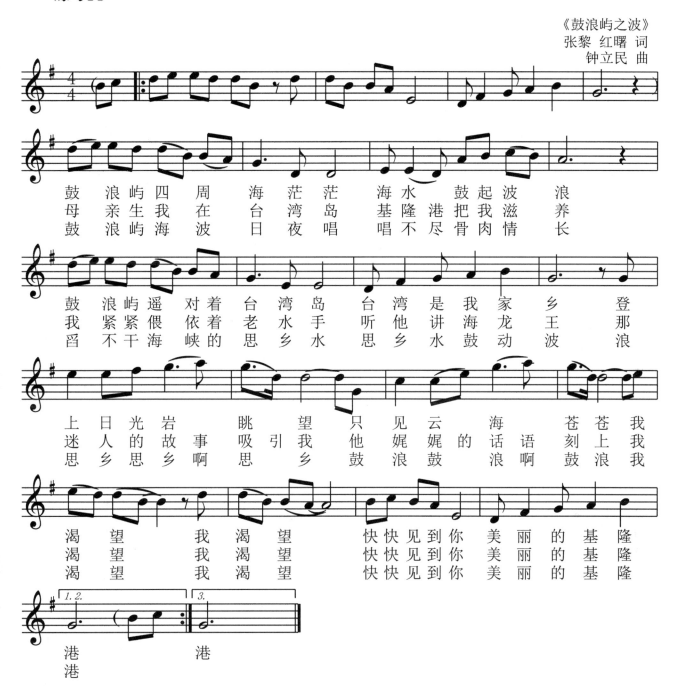

鼓　浪　屿　四　周　　海　茫　茫　海　水　鼓　起　波　浪
母　亲　生　我　在　海　台　湾　岛　基　隆　港　把　我　滋　养
鼓　浪　屿　海　波　日　夜　唱　唱　不　尽　骨　肉　情　长

鼓　浪　屿　遥　对　着　台　湾　岛　台　湾　是　我　家　乡　登　那
我　紧　紧　偎　依　着　老　水　手　听　他　讲　我　海　龙　王　波　那　浪
舀　不　干　海　峡　的　思　乡　水　思　乡　水　鼓　动　王　波　浪

上　日　光　岩　眺　望　只　见　云　娓　海　苍　苍　我
迷　人　的　故　事　吸　引　我　他　娓　的　话　语　刻　上　我
思　乡　思　乡　啊　思　乡　鼓　浪　鼓　浪　啊　鼓　浪　我

渴　望　　我　渴　望　快　快　见　到　你　美　丽　的　基　隆
渴　望　望　我　我　渴　望　快　快　见　到　你　美　丽　的　基　基　隆
渴　望　　我　我　渴　望　快　快　见　到　你　美　丽　的　基　隆

1.2.　港
　　　港
3.　港

165

练习16

《军港之夜》
马金星 词
刘诗召 曲

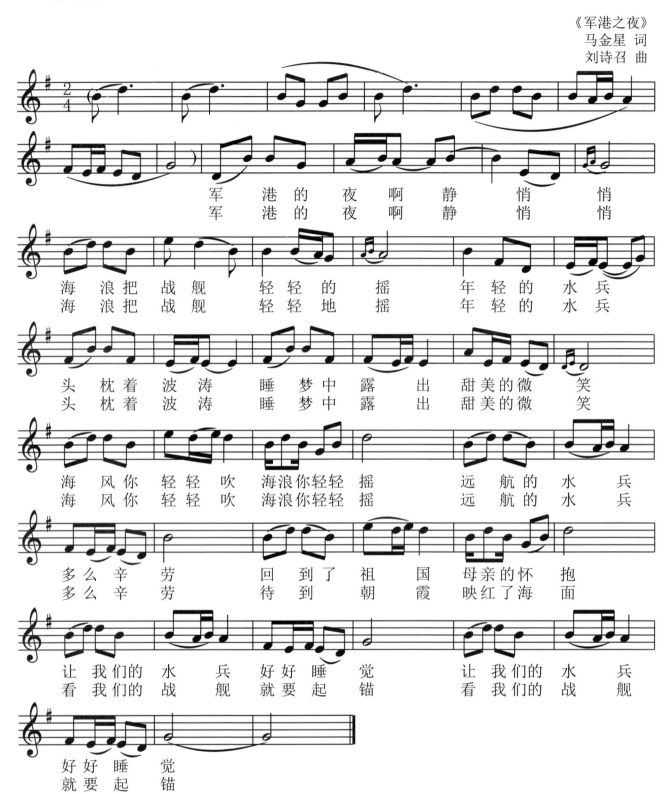

军　港　的　夜　啊　静　悄　悄
军　港　的　夜　啊　静　悄　悄

海　浪　把　战　舰　　轻　轻　的　摇　　年　轻　的　水　兵
海　浪　把　战　舰　　轻　轻　地　摇　　年　轻　的　水　兵

头　枕　着　波　涛　　睡　梦　中　露　出　甜　美　的　微　笑
头　枕　着　波　涛　　睡　梦　中　露　出　甜　美　的　微　笑

海　风　你　轻　轻　吹　海　浪　你　轻　轻　摇　　远　航　的　水　兵
海　风　你　轻　轻　吹　海　浪　你　轻　轻　摇　　远　航　的　水　兵

多　么　辛　劳　　回　到　了　祖　国　母　亲　的　怀　抱
多　么　辛　劳　　待　到　朝　霞　映　红　了　海　面

让　我　们　的　水　兵　好　好　睡　觉　　让　我　们　的　水　兵
看　我　们　的　战　舰　就　要　起　锚　　看　我　们　的　战　舰

好　好　睡　觉
就　要　起　锚

练习17

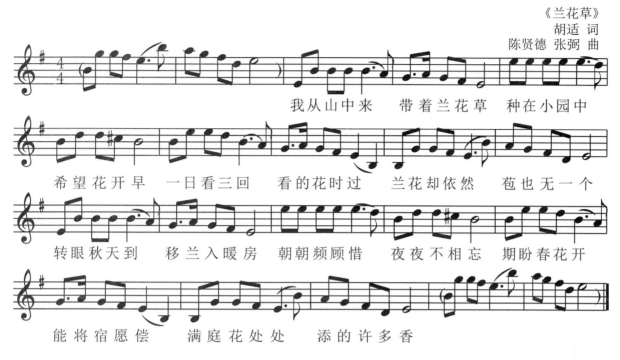

练习18

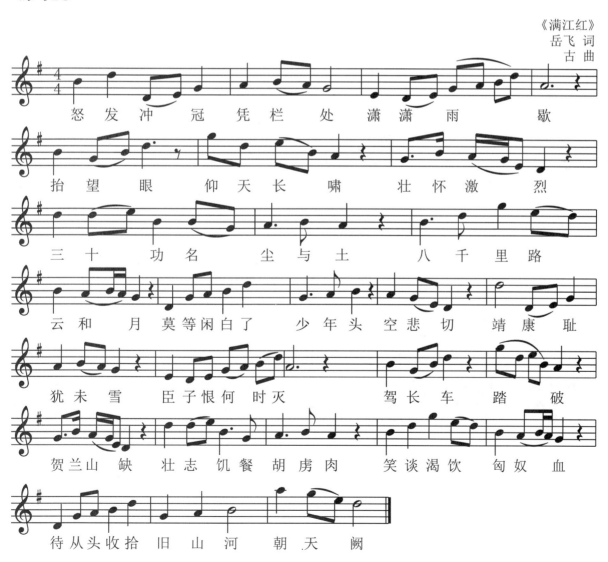

练习19

《李 白》
李荣浩 词曲

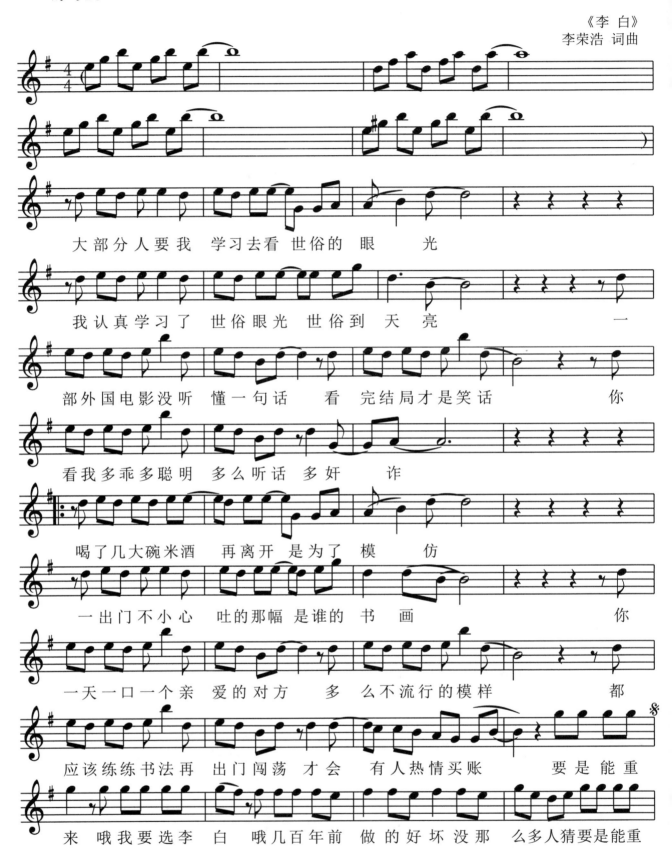

大部分人要我　学习去看　世俗的　眼　　光

我认真学习了　世俗眼光　世俗到　天　亮　　　　　　一

部外国电影没听　懂一句话　看　完结局才是笑话　　　　你

看我多乖多聪明　多么听话　多奸　　诈

喝了几大碗米酒　再离开　是为了　模　仿

一出门不小心　吐的那幅　是谁的　书　画　　　　　你

一天一口一个亲　爱的对方　多　么不流行的模样　　　都

应该练练书法再　出门闯荡　才会　有人热情买账　　要是能重

来　哦我要选李　白　哦几百年前　做的好坏没那　么多人猜要是能重

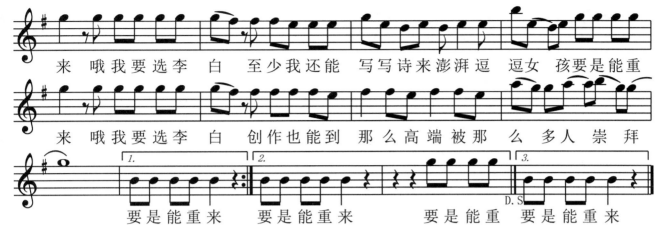

来 哦我要选李 白 至少我还能 写写诗来澎湃逗 逗女 孩要是能重

来 哦我要选李 白 创作也能到 那么高端被那 么 多人崇拜

1. 要是能重来 2. 要是能重来 3. 要是能重 要是能重来

D.S

练习20

《长城谣》
潘子农 词
刘雪庵 曲

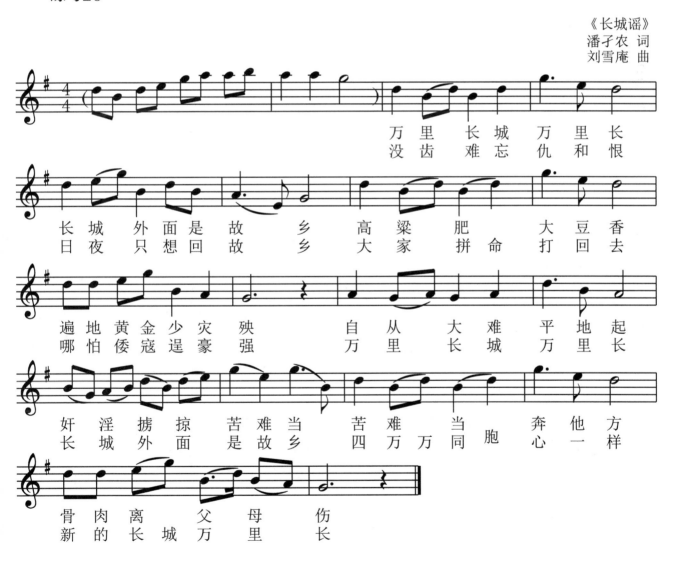

万里 长城 万里长

没齿 难忘 仇和恨

长城 外面是 故 乡 高粱 肥 大豆 香

日夜 只想回 故 乡 大家 拼命 打 回去

遍地黄金少灾殃 自从 大难 平地起

哪怕倭寇逞豪强 万里 长城 万里长

奸淫掳掠苦难当 苦难 当 奔他 方

长城外面是故乡 四万万同胞 心一样

骨肉离 父 母 伤

新的长城万里长

附录2：两升两降的识谱与视唱练习

练习1

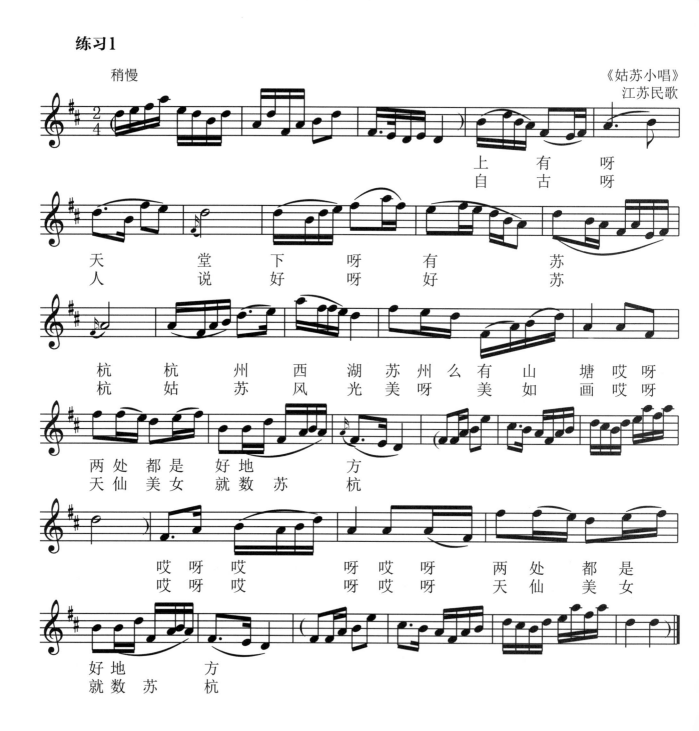

稍慢

《姑苏小唱》
江苏民歌

上 有 呀 呀
自 古 呀 呀

天 堂 下 呀 有 苏 苏
人 说 好 呀 有 好

杭 杭 州 西 湖 苏 州 么 有 山 塘 哎 呀
杭 姑 苏 风 光 美 呀 美 如 画 哎 呀

两 处 都 是 好 地 方
天 仙 美 女 就 数 苏 杭

哎 呀 哎 呀 哎 呀 两 处 都 是
哎 呀 哎 呀 哎 呀 天 仙 美 女

好 地 方
就 数 苏 杭

练习2

《红旗歌》
内蒙古民歌

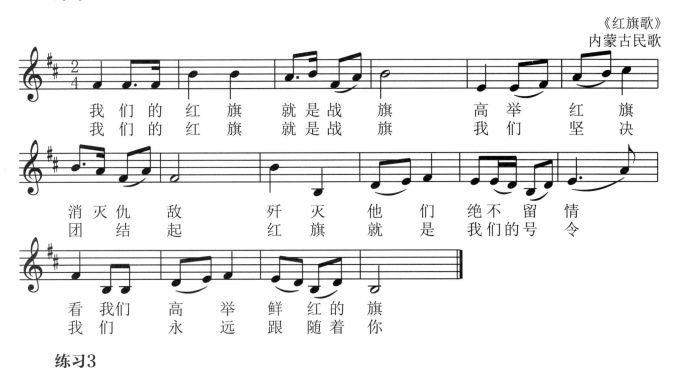

我 们 的 红 旗 就 是 战 旗 高 举 红 旗
我 们 的 红 旗 就 是 战 旗 我 们 红 坚 决

消 灭 仇 敌 歼 灭 他 们 绝 不 留 情
团 结 起 红 旗 就 是 我 们 的 号 令

看 我 们 高 举 鲜 红 的 旗
我 们 永 远 跟 随 着 你

练习3

《鸿雁》
内蒙古民歌
吕燕卫 词

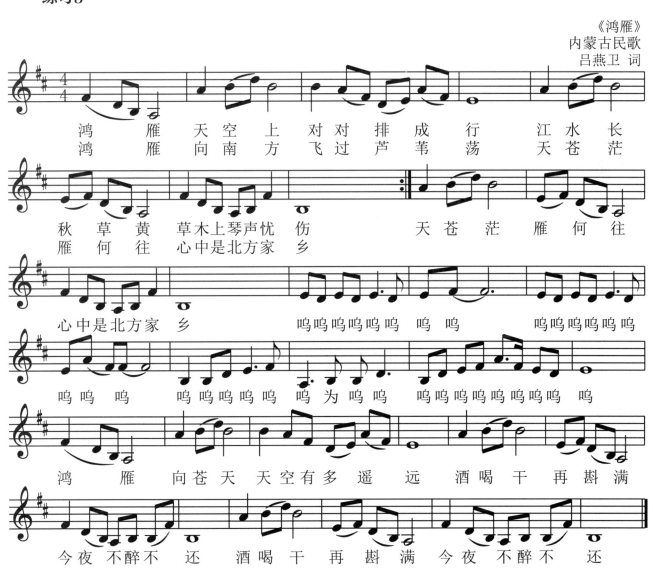

鸿 雁 天 空 上 对 对 排 成 行 江 水 长
鸿 雁 向 南 方 飞 过 芦 苇 荡 天 苍 茫

秋 草 黄 草 木 上 琴 声 忧 伤 天 苍 茫 雁 何 往
雁 何 往 心 中 是 北 方 家 乡

心 中 是 北 方 家 乡 呜 呜 呜 呜 呜 呜 呜 呜 呜 呜 呜 呜 呜 呜

呜 呜 呜 呜 呜 呜 呜 呜 呜 为 呜 呜 呜 呜 呜 呜 呜 呜 呜 呜 呜

鸿 雁 向 苍 天 天 空 有 多 遥 远 酒 喝 干 再 斟 满

今 夜 不 醉 不 还 酒 喝 干 再 斟 满 今 夜 不 醉 不 还

练习4

《江南好》
江苏民歌
白居易 词

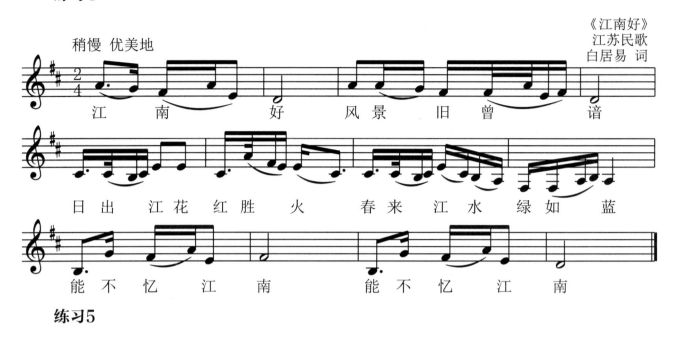

稍慢 优美地

江 南 好 风 景 旧 曾 谙

日 出 江 花 红 胜 火 春 来 江 水 绿 如 蓝

能 不 忆 江 南 能 不 忆 江 南

练习5

《念故乡》
美国民歌

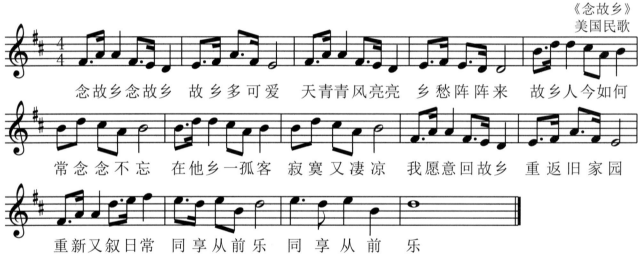

念故乡念故乡 故乡多可爱 天青青风亮亮 乡愁阵阵来 故乡人今如何

常念念不忘 在他乡一孤客 寂寞又凄凉 我愿意回故乡 重返旧家园

重新又叙日常 同享从前乐 同享从前乐

练习6

《女儿情》
杨洁 词
许镜清 曲

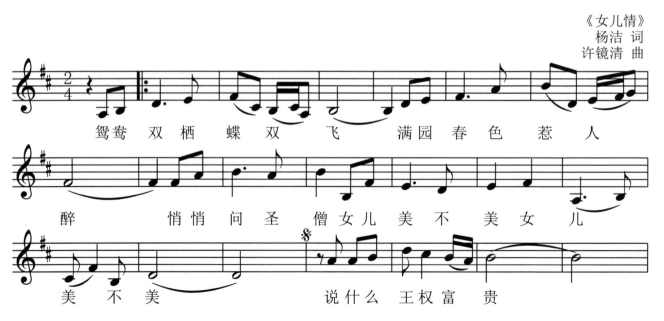

鸳鸯 双栖 蝶双 飞 满园春色惹人

醉 悄悄问圣 僧女儿 美不 美女儿

美 不 美 说什么 王权富贵

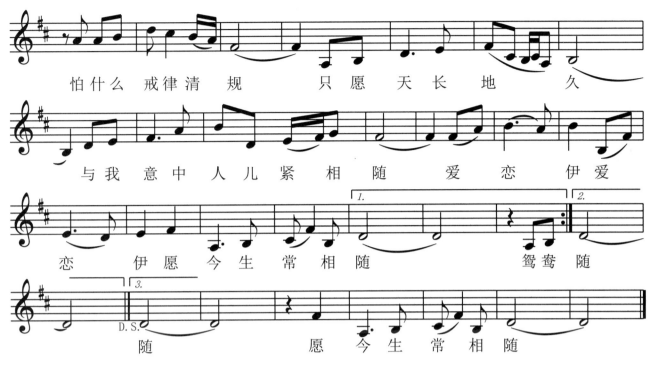

怕什么 戒律清规 只愿 天 长 地 久

与我 意中 人儿 紧 相 随 爱 恋 伊爱

恋 伊 愿 今生 常 相 随 鸳鸯 随

随 愿 今 生 常 相 随

练习7

《曲蔓地》
新疆民歌
西彤 词

稍快 柔和地

玫瑰 花 花丛
微风 啊 轻轻

里 有 一 枝 曲蔓 地 曲蔓地花开甜又 香 芬芳 又美丽
吹 歌声 啊 快飞 去 请你 带着我的 心 飞到那花园里

啊 芬芳 又 美丽 曲蔓地花开甜又香
啊 飞到那 花 园里 请你 带着 我的心

芬芳 又美丽 美丽的我 心爱的 我 的言语 不能够 表达 我心意
飞到那花园里 快来吧我 心爱的 我们 劳动 又唱歌 永远 在一起

渐慢

啊 啊 我们 劳动 又唱歌 永远 在一起

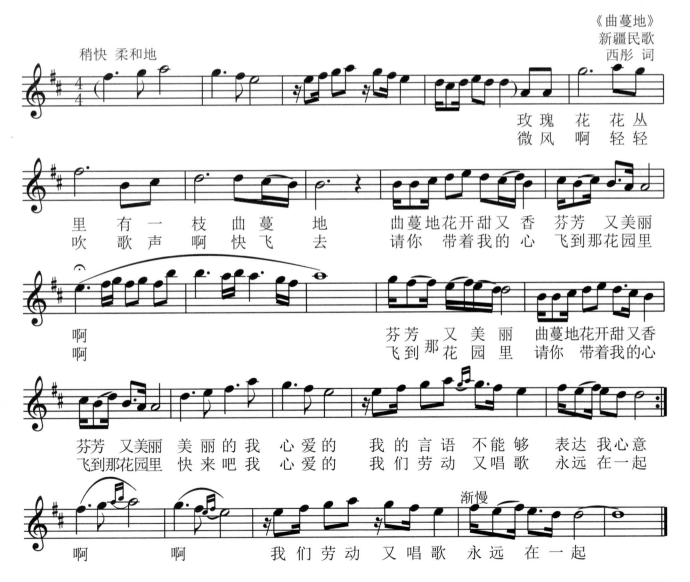

练习8

《女人花》
李安修 词
陈耀川 曲

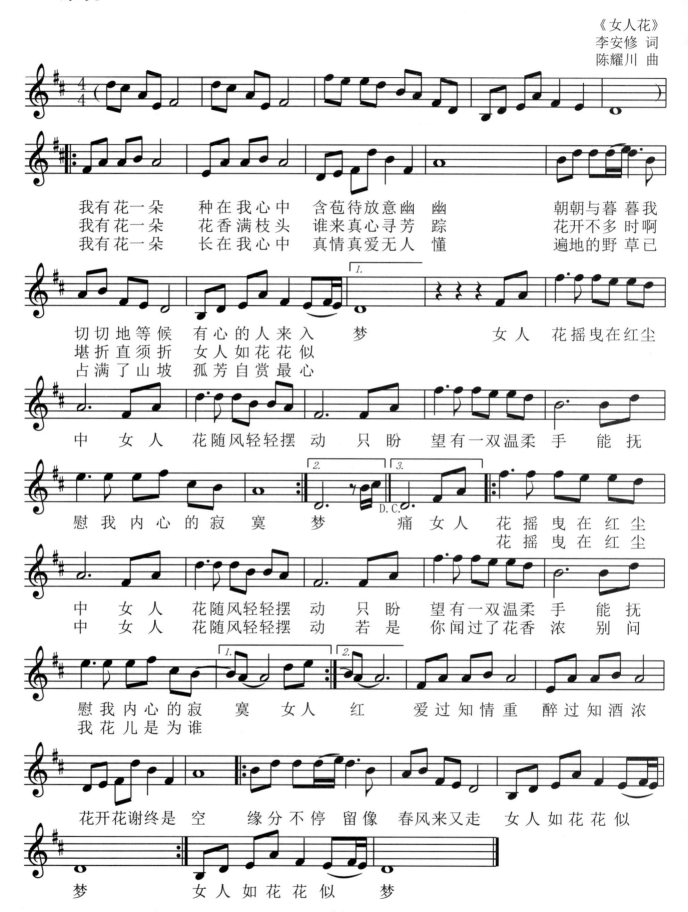

我有花一朵　　种在我心中　　含苞待放意幽　幽　　　朝朝与暮　暮我
我有花一朵　　花香满枝头　　谁来真心寻芳　踪　　　花开不多　时啊
我有花一朵　　长在我心中　　真情真爱无人　懂　　　遍地的野　草已

切切地等候　　有心的人来入　梦　　　　女人　花摇曳在红尘
堪折直须折　　女人如花花似
占满了山坡　　孤芳自赏最心

中　女人　花随风轻轻摆　动　只盼　望有一双温柔　手　能抚

慰我　内心的寂　寞　梦　　　痛女人　花摇曳在红尘
　　　　　　　　　　　　　　　花摇曳在红尘

中　女人　花随风轻轻摆　动　只盼　望有一双温柔　手　能抚
中　女人　花随风轻轻摆　动　若是　你闻过了花香　浓　别问

慰我　内心的寂　寞女人　红　爱过知情重　醉过知酒浓
我花儿是为谁

花开花谢终是　空　　缘分不停留像　春风来又走　女人如花花似

梦　　　　女人如花花似　梦

练习9

《社会主义好》
希扬 词
李焕之 曲

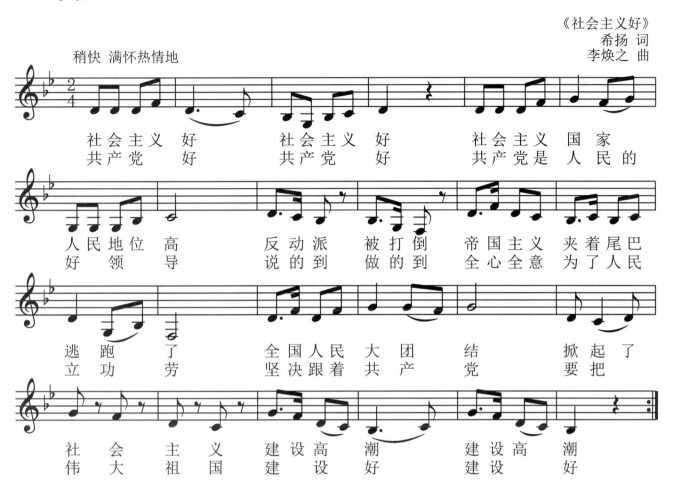

社 会 主 义 好　社 会 主 义 好　社 会 主 义 国 家
共 产 党 好　共 产 党 好　共 产 党 是 人 民 的

人 民 地 位 高　反 动 派 被 打 倒　帝 国 主 义 夹 着 尾 巴
好 领 导　说 的 到 做 的 到　全 心 全 意 为 了 人 民

逃 跑 了　全 国 人 民 大 团 结　掀 起 了
立 功 劳　坚 决 跟 着 共 产 党　要 把

社 会 主 义 建 设 高 潮　建 设 高 潮
伟 大 祖 国 建 设 好　建 设 好

练习10

《如愿》
唐恬 词
钱雷 曲

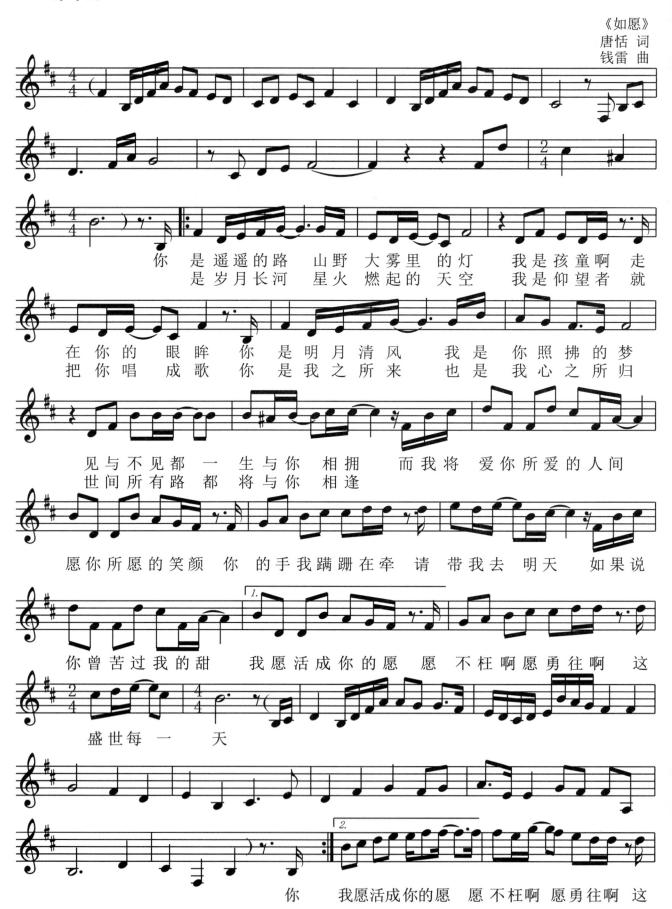

你　是遥遥的路　山野　大雾里的灯　我是孩童啊　走
是岁月长河　星火　燃起的天空　我是仰望者　就

在你的　眼眸　你是明月清风　我是　你照拂的梦
把你唱　成歌　你是我之所来　也是　我心之所归

见与不见都　一　生与你　相拥　　而我将　爱你所爱的人间
世间所有路都　将与你　相逢

愿你所愿的笑颜　你　的手我蹒跚在牵　请　带我去　明天　如果说

你曾苦过我的甜　我愿活成你的愿　愿　不枉啊愿勇往啊　这

盛世每一　天

你　我愿活成你的愿　愿　不枉啊　愿勇往啊　这

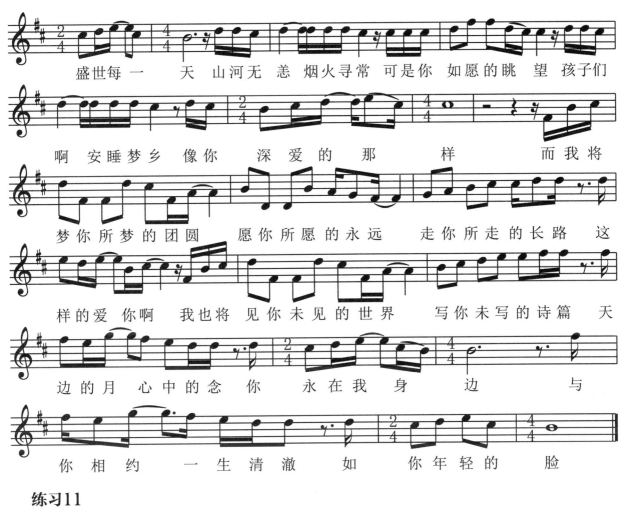

盛世每一 天 山河无恙 烟火寻常 可是你 如愿的眺 望 孩子们

啊 安睡梦乡 像你 深爱的那 样 而我将

梦你所梦的团圆 愿你所愿的永远 走你所走的长路 这

样的爱你啊 我也将 见你未见的世界 写你未写的诗篇 天

边的月 心中的念 你 永在我身 边 与

你相约 一生清澈 如 你年轻的 脸

练习11

《夕阳红》
乔羽 词
张丕基 曲

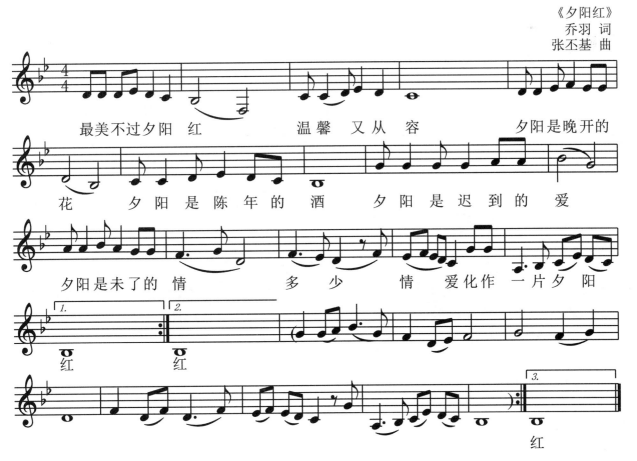

最美不过夕阳 红 温馨 又从容 夕阳是晚开的

花 夕阳是陈年的 酒 夕阳是迟到的 爱

夕阳是未了的 情 多少 情 爱化作 一片夕阳

1. 红 *2.* 红

3. 红

练习12

《枉凝眉》
曹雪芹 词
王立平 曲

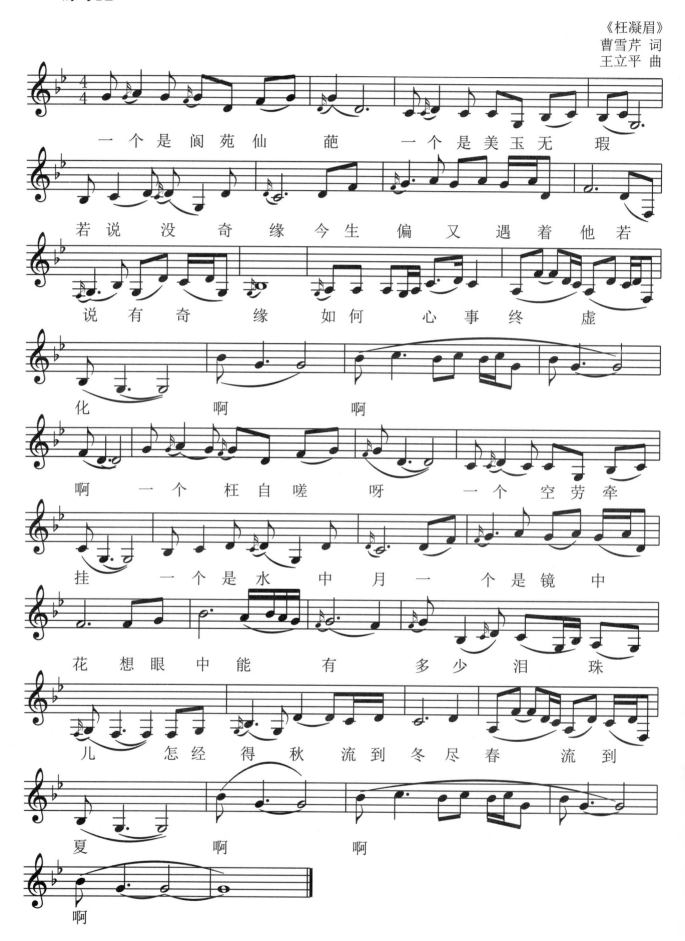

一个是阆苑仙葩 一个是美玉无瑕

若说没奇缘今生偏又遇着他若

说有奇缘 如何心事终虚

化 啊 啊

啊 一个枉自嗟 呀 一个空劳牵

挂 一个是水中月一个是镜中

花 想眼中能 有 多少泪珠

儿 怎经得秋流到冬尽春流到

夏 啊 啊

啊

练习13

《消愁》
毛不易 词曲

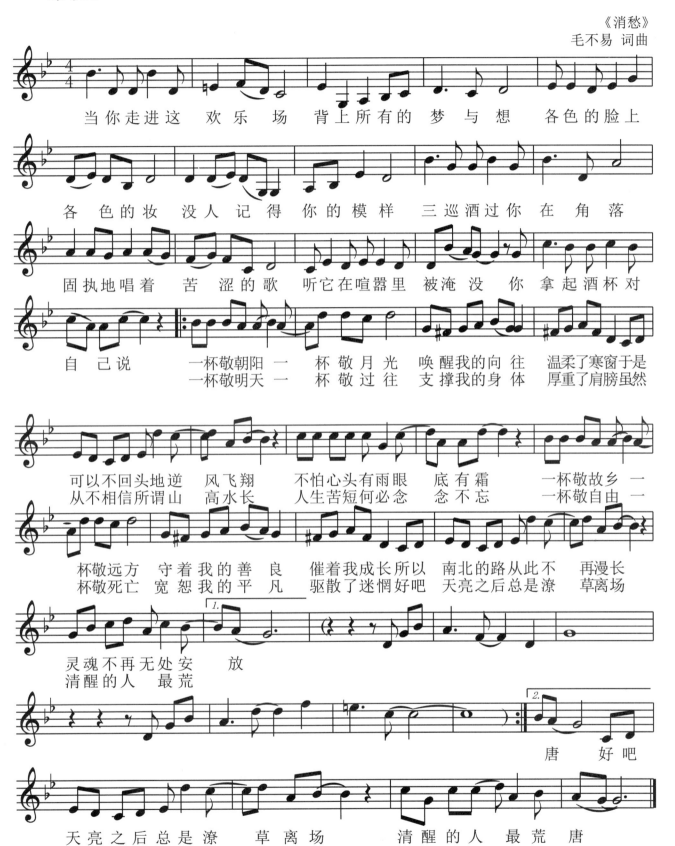

当你走进这 欢乐 场 背上所有的 梦与 想 各色的脸上

各 色的妆 没人记 得 你的模样 三巡酒过你 在 角 落

固执地唱着 苦 涩的歌 听它在喧嚣里 被淹没 你拿起酒杯对

自 己说 　 一杯敬朝阳 一 杯敬月光 唤醒我的向 往 温柔了寒窗于是
　　　　　一杯敬明天 一 杯敬过往 支撑我的身 体 厚重了肩膀虽然

可以不回头地逆 风飞翔 不怕心头有雨眼 底有霜 一杯敬故乡 一
从不相信所谓山 高水长 人生苦短何必念 念不忘 一杯敬自由 一

杯敬远方 守着我的善 良 催着我成长所以 南北的路从此不 再漫长
杯敬死亡 宽恕我的平 凡 驱散了迷惘好吧 天亮之后总是潦 草离场

灵魂不再无处安 放
清醒的人 最荒

唐 好吧

天亮之后总是潦 草离场 清醒的人 最荒 唐

练习14

《萱草花》
李聪 词
Akiyama Sayuri 曲

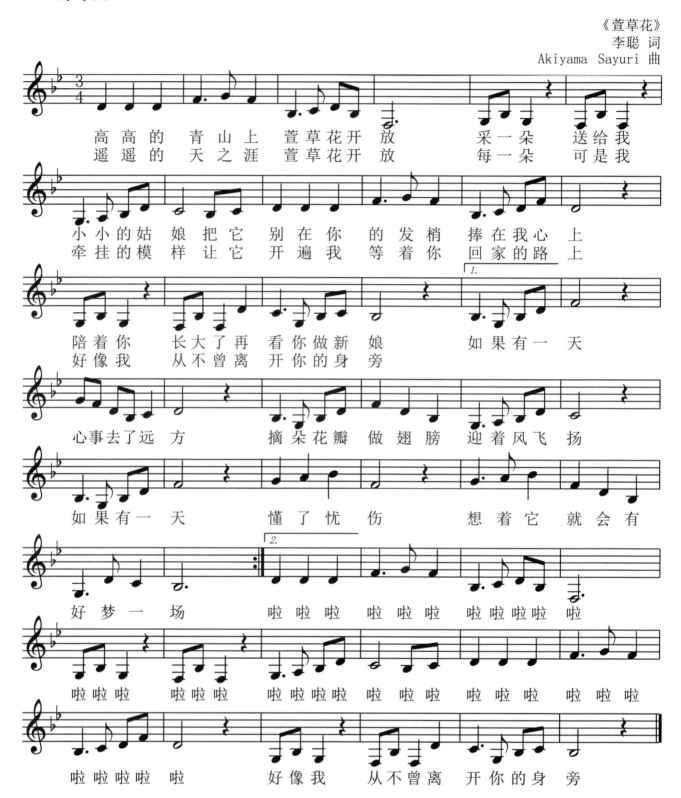

高高的　青山上　萱草花开　放　　采一朵　送给我
遥遥的　天之涯　萱草花开　放　　每一朵　可是我

小小的姑　娘把它　别在你　的发梢　捧在我心　上
牵挂的模　样让它　开遍我　等着你　回家的路　上

陪着你　长大了再　看你做新　娘　　如果有一　天
好像我　从不曾离　开你的身　旁

心事去了远　方　摘朵花瓣　做翅膀　迎着风飞　扬

如果有一　天　　懂了忧　伤　想着它　就会有

好梦一　场　啦啦啦　啦啦啦　啦啦啦啦　啦

啦啦啦　啦啦啦　啦啦啦啦　啦啦啦　啦啦啦　啦啦啦

啦啦啦啦　啦　　好像我　从不曾离　开你的身　旁

练习15

《学猫叫》
小峰峰 词曲

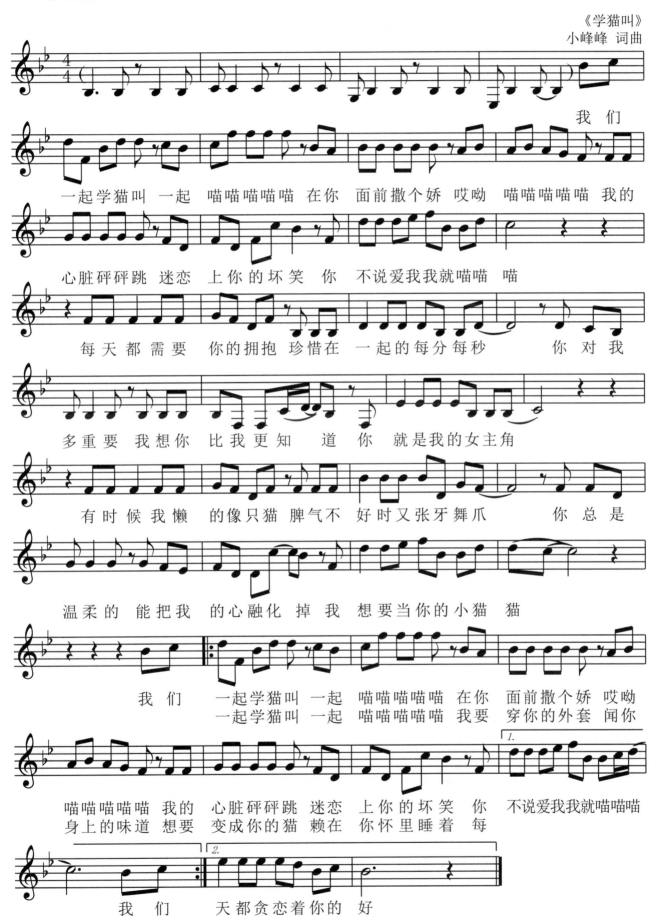

我 们

一起学猫叫 一起 喵喵喵喵喵 在你 面前撒个娇 哎呦 喵喵喵喵喵 我的

心脏砰砰跳 迷恋 上你的坏笑 你 不说爱我我就喵喵 喵

每天都需要 你的拥抱 珍惜在 一起的每分每秒 你对我

多重要 我想你 比我更知 道 你 就是我的女主角

有时候我懒 的像只猫 脾气不 好时又张牙舞爪 你总是

温柔的 能把我 的心融化掉我 想要当你的小猫 猫

我 们 一起学猫叫 一起 喵喵喵喵喵 在你 面前撒个娇 哎呦
一起学猫叫 一起 喵喵喵喵喵 我要 穿你的外套 闻你

1.

喵喵喵喵喵 我的 心脏砰砰跳 迷恋 上你的坏笑 你 不说爱我我就喵喵喵
身上的味道 想要 变成你的猫 赖在 你怀里睡着 每

2.

我 们 天都贪恋着你的 好

练习16

《我和我的祖国》
张藜 词
秦咏诚 曲

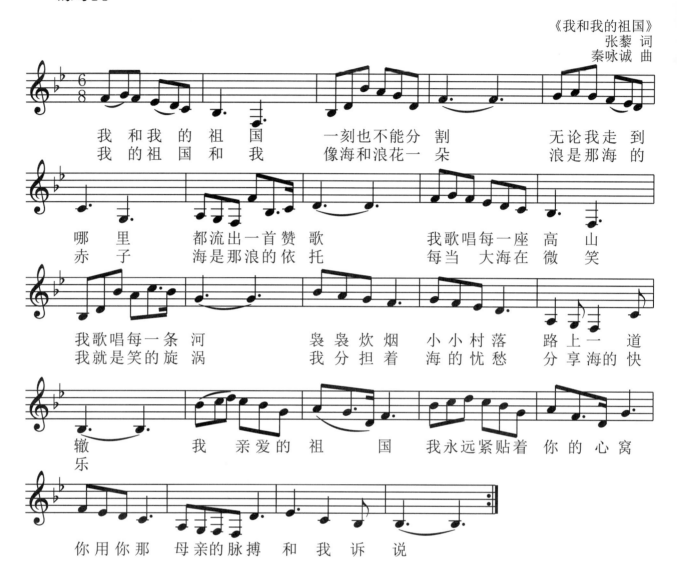

我 和 我 的 祖 国　　一刻 也不能分 割　　无论我走 到
我 的 祖国和 我　　像海 和浪花一 朵　　浪是那海 的

哪 里　　都流出一首赞 歌　　我歌唱每一座 高 山
赤 子　　海是那浪的依 托　　每当 大海在 微 笑

我歌唱每一条 河　　袅袅炊烟 小小村落 路上一 道
我就是笑的旋 涡　　我分担着 海的忧愁 分享海的快

辙　　　　我 亲爱的祖 国　　我永远紧贴着 你的 心 窝
乐

你用你那 母亲的脉搏 和 我 诉 说

练习17

《游击队歌》
贺绿汀 词曲

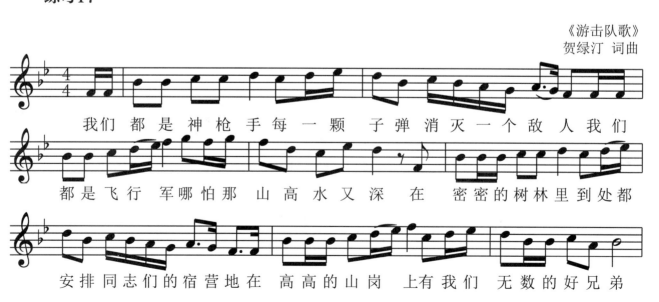

我们 都是 神枪 手每 一颗 子弹 消灭 一个 敌 人我们
都是 飞行 军哪怕那 山 高水 又深 在 密密 的树林里到处都

安排 同志们的宿营地在 高高 的山岗 上有我们 无数的好兄弟

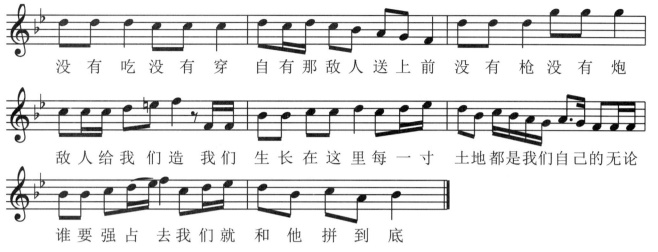

没 有 吃 没 有 穿 自 有 那 敌 人 送 上 前 没 有 枪 没 有 炮

敌 人 给 我 们 造 我 们 生 长 在 这 里 每 一 寸 土 地 都 是 我 们 自 己 的 无 论

谁 要 强 占 去 我 们 就 和 他 拼 到 底

练习18

《月之故乡》
彭邦桢 词
刘庄 曲

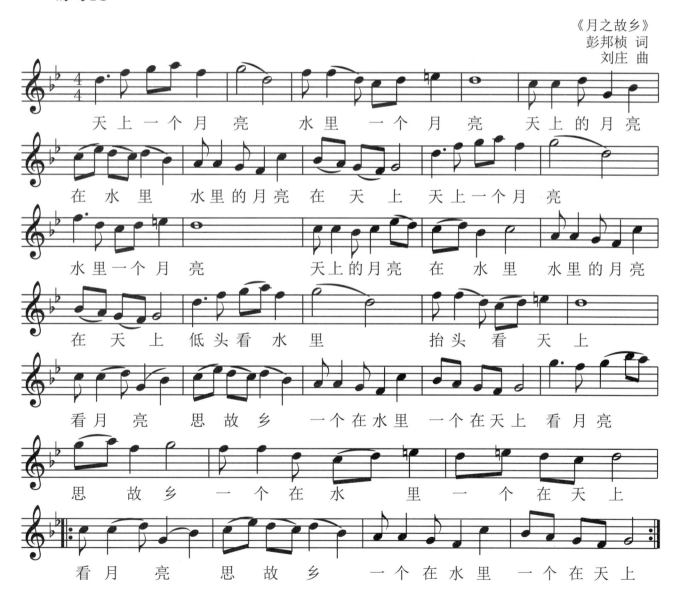

天 上 一 个 月 亮 水 里 一 个 月 亮 天 上 的 月 亮

在 水 里 水 里 的 月 亮 在 天 上 天 上 一 个 月 亮

水 里 一 个 月 亮 天 上 的 月 亮 在 水 里 水 里 的 月 亮

在 天 上 低 头 看 水 里 抬 头 看 天 上

看 月 亮 思 故 乡 一 个 在 水 里 一 个 在 天 上 看 月 亮

思 故 乡 一 个 在 水 里 一 个 在 天 上

看 月 亮 思 故 乡 一 个 在 水 里 一 个 在 天 上

练习19

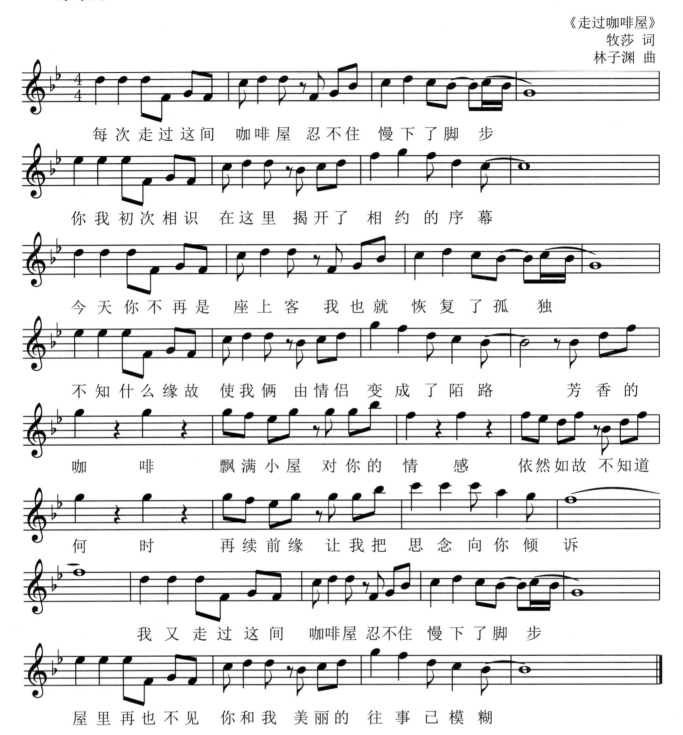

《走过咖啡屋》
牧莎 词
林子渊 曲

每次走过这间 咖啡屋 忍不住 慢下了脚 步

你我初次相识 在这里 揭开了 相约的序 幕

今天你不再是 座上客 我也就 恢复了孤 独

不知什么缘故 使我俩 由情侣 变成了陌路 芳香的

咖 啡 飘满小屋 对你的 情 感 依然如故 不知道

何 时 再续前缘 让我把 思念向你倾诉

我又走过这间 咖啡屋 忍不住 慢下了脚 步

屋里再也不见 你和我 美丽的 往事已模糊